醋溜族 3

朱德庸 •作品•

這顆地球　因為他們而繽紛了起來

這份思維　因為他們而離奇了起來

朱德庸檔案

這個人 →　朱德庸，江蘇太倉人，1960年4月16日來到地球。

無法接受人生裡許多小小的規矩，導致自幼及長，求學過程波濤洶湧。大學主修電影編導，28歲時坐擁符合世俗標準的理想工作，卻一頭栽進當時無人敢嘗試的專職漫畫家領域，至今無輟。認為世界荒謬又有趣，每一天都不會真正地重覆，因為什麼事都會發生，世界才能真實地存在下去。

永遠保有赤子外表和心靈，讓創作溫熱不懈。他曾說：「其實社會的現代化程度愈高，愈需要幽默。我做不到，我失敗了，但我還能笑。這就是幽默的功用。」又說：「漫畫和幽默的關係，就像電線桿之於狗。」

朱德庸作品經歷多年仍暢銷不墜，引領流行文化二十載，正版作品銷量已逾七百萬冊，佔據各大海內外排行榜，在台灣、韓國、中國大陸、香港、東南亞地區及北美華人地區都甚受歡迎。上海文化評論家嚴博非認為朱德庸是「漫畫界的村上春樹」，作家余華則說：「朱德庸用一種漫畫的巧妙的方式，告訴我們什麼是愛情。」作品陸續被兩岸改編為電視劇、舞台劇，也被大陸傳媒譽為「唯一既能贏得文化人群的尊重，又能征服時尚人群的作家」。

朱德庸創作力驚人，靈感與新作仍源源不絕，專欄《大家都有病》和《錯誤示範》正分別於《蘋果日報》、《三聯生活周刊》及《聯合報》連載中。

這些**作品** →　雙響炮．雙響炮2．再見雙響炮．再見雙響炮2．
霹靂雙響炮．霹靂雙響炮2．麻辣雙響炮．
醋溜族．醋溜族2．醋溜族3．醋溜CITY．
澀女郎．澀女郎2．親愛澀女郎．粉紅澀女郎．搖擺澀女郎．甜心澀女郎．
大刺蝟．什麼事都在發生．關於上班這件事

月光底下再也沒有新鮮事

一九八九年夏季某個下午，我和當時的女友在台北西區某個角落閒逛。陽光閃爍的街道上人群熙攘，我腦海中突然浮現出另一群從未存在過的年輕男女，衣履炫麗，月光下，他們奇特張揚的色彩把夜街反襯成黑白。

那是一個一切都比較狹窄的年代：愛情比較拘謹，生活比較實際，流行比較膽怯，世界還沒有連起來。

我把想像中的這群人畫成了《醋溜族》。這個四格漫畫專欄在《中國時報》破紀錄連載了十年。十年之間，本來是想像中的這個族群的樣貌打扮，從報紙版面上溢出到街頭，一開始零零星星，到後來居然也熙熙攘攘。

二〇〇六年秋天，出版社和我談起重新修訂包裝已出版了四本的《醋溜族》漫畫作品集，我開始用另一種淡彩筆觸重畫《醋溜族》封面，又突然間，十幾年前那個時空裡的新新人類，竟在我腦海中和現在這個時空的新新人類，狹路相逢。這是一個一切都無限擴大的年代：愛情無限多樣，生活無限變化，流行無限可能，世界每天連線。

我不由得比較起當年想像中的「醋溜族」和今日街頭的新人類，兩種時代兩種年輕人，心底深有感觸。

世界永遠在改變，年輕人也是。以前那個狹窄的年代，年輕人追求流行，是為了和別人不一樣——他們想要證明他很獨特；現在這個擴大的年代，年輕人追求流行，反而是為了認同——他們想要證明他也可以。因為，以前的選擇太少，而現在的選擇太多。如果，選擇多只是選項變多而不是方向變多的一種錯覺，那麼，世界到底是改變得更狹窄還是更擴大了呢？

我看到真實的「醋溜族」從漫畫的想像裡走進了世界，他們選擇戀愛、他們試驗流行、他們改變婚姻、他們追逐繁華。他們擁有一切的可能，他們不再酸澀，比較甜美。然而令人疑惑甚至恐懼的是：他們的月光底下再也沒有新鮮事了。

原版自序

等待更醋溜的醋溜族

◎朱德庸

畫《醋溜族》第一集的時候，常常有人問我：醋溜族是什麼？畫《醋溜族》第二集時，偶爾有人問我：醋溜族是什麼？現在《醋溜族》要出第三集了，每個人都問我：我好像就是在你《醋溜族》裡的那個人呢？

我一直認為，「醋溜族」是由我最先發掘出來的。畫了五年，這個族群卻差點兒淹沒了整個台北。五年以前，如果我想觀察他們、蒐集資料，必須要到東區街邊：五年以後，即使我家巷口的電線桿旁，都會赫然碰到一兩個。

當然，我絕不會認為，這些人是看了我的漫畫才選擇這樣穿著，是整個潮流使然──所謂的規矩已經被年輕一代打破，每個人都開始勇於表現自己，而別的人也勇於認同，或者學會漠視。所以，與其說是我的漫畫與真實人物互相摹仿，不如說是它們在這個城市的快速節奏裡活生生地互動起來～

現在我所觀察到的真實的一群人：他們的服裝不在美，而在怪：他們的生活只有今天，沒有明天：他們很在乎外在的一種感覺，卻對真正內在的自己沒什麼感覺：他們白天在學校、公司是一種人，到了夜晚卻在PUB裡、街道邊變成另一種人。

我衷心的期盼這群「醋溜族」能夠更「醋溜」一點──能夠愈來愈怪，更學會為自己而怪。那麼，在這個乏味而又擾嚷的大都市裡，也許我們可以多嗅出一些獨特的氣息。再等等吧，看看有那些禁忌，又會被這群「醋溜族」打破。

──一九九五・一月

名人 推薦

- 朱德庸就是用一種漫畫的巧妙的方式，一種鈍刀子割肉的折磨的方式，一種上了賊船下不來的方式，一種兩敗俱傷的方式，告訴我們什麼是愛情。

——名作家　余華

- 對我來說，朱德庸是漫畫界的村上春樹。

——知名文化評論家　嚴博非

- 以前看朱德庸的漫畫，逗得人直笑，現在卻不同，他的幽默效果更沉穩，體現出一種淡淡的憂傷。他圖解出人生的普遍意義與深沉哲學，我覺得他對人生看得很深很透。

——知名舞台劇導演　林兆華

- 一大串顛覆戀愛觀的現代派鮮人鮮事，我喜歡。

——名作家　侯文詠

- 漫畫家的話只能相信一半。

——知名政治評論家·文化評論家　陳文茜

- 喜歡朱德庸繪畫的筆觸，及看世界自然天成的幽默。要警惕自己將來不會發生像醋溜女主角的水桶腰！

——名作家　吳淡如

- 朱德庸的作品充滿尖銳的叛逆性格，可是卻讓年輕人嗅到了極相近的氣味。

——華視總經理·名作家　小野

「醋溜族」，究竟是怎樣的一種族類？

醋溜定律：「不要相信愛情神話，若你深信不疑，則不要結婚。」

醋溜兵法：「人生不過是追尋屬於自己的愛情，或偶然追求屬於別人的愛情。」

醋溜思維：「所謂婚禮，就是有許多人參加首映典禮，然後只剩下男女主角獨自演完的一齣荒謬劇。」

這就是朱德庸筆下，最可憐可恨又可親可愛的「醋溜族」！

朱德庸喜歡人，尤其是現代人。他說：「人，一直是我漫畫中的主要因素。」

據說，朱德庸的性格，是一種「瘋子和公務員的混合體」，以及「成人與小孩的綜合派」——朱德庸的妻子就曾如此形容：「他有一雙成人的眼，和一顆孩子的單純的心。」

乍看之下，朱德庸似乎將所謂的現世愛情與婚姻，透徹剝絲抽繭到不留餘地，卻永遠蘊含最獨到的幽默與哲思，他善用平凡線條、現實人物、簡單場景，講述一個個發生在你我週遭的日常故事。

最初，「醋溜族」名詞的誕生就宣示了：這般特異的新品種，會不甘蟄伏於城市一角，即將分裂、增殖、蔓延，朱德庸畫出這群「可能美可能醜、可能毒可能蠢、卻總盡可能為自己而活」的男男女女，如何顛覆愛情與人生，也畫出他自己對愛情與人生的顛覆，讓讀者在嬉笑之餘，再度嗅出生命的荒謬與真實。

這樣一群酸溜溜的族類，這麼一位活跳跳的漫畫家，影響力果然歷久彌新。

一九八九年起，《醋溜族》在《中國時報》一連載就是九年多，之後集結成《醋溜族》叢書，熱銷不絕。朱德庸經典之作《醋溜族》系列，舊版已在市面斷貨多年，甚至出現各式盜版，如今時報出版公司在眾多讀者引頸盼望下，正式再版發行，不但將帶給大家熟悉的辛辣趣味，更有全新改版的視覺驚喜，絕對值得舊雨新知的珍愛與收藏！

Scene I

醋溜族
8

不可以數你的寂寞，
在那麼寂寞的夜晚；
不可以數你的愛情，
在那麼沒有愛情的時代。
不可以數每一個重複的日子，
在雨和雪停止的聲音裡；
不可以數每一個人的得到與失去
在你和我寂靜的歎息裡。

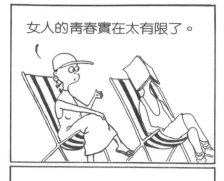

女人的青春實在太有限了。

所以能作怪就趁年輕。

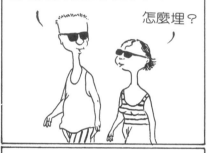

妳也幫我埋在沙裡好不好？

怎麼埋？

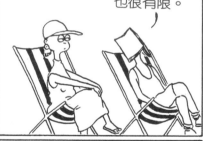

男人的青春也很有限。

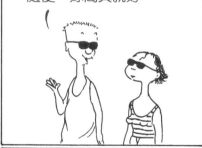

隨便，妳高興就好。

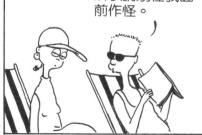

所以請別在我面前作怪。

醋溜定律

● 忽視你的情敵，信任你的情人，但別讓他們有機會見面。

● 如果你堅信下一個情人會更好，則你的現任情人會比你更堅信不移。

● 千萬不要拿現任情人和前任情人比較。因為如果她比較差，你會難過；如果她比較好，她會難過。

醋溜族

醋溜定律

- 別交相貌太平凡的女友，她會讓你沒面子。
別交相貌太美艷的女友，她會讓你沒裡子。
如果兩種女友都不交，會讓你沒孩子。
- 未交到女友的人，必須先下手為強。
已交到女友的人，則以先撒手為強。

醋溜族

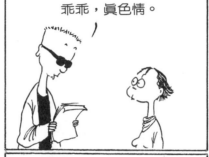

要不要看我寫的小說？

乖乖，真色情。

色情？我寫的是有關道德倫理的題材呀！

噢，你看的是我的自序。

我請在場所有的美女吃宵夜。

請妳不要混水摸魚。

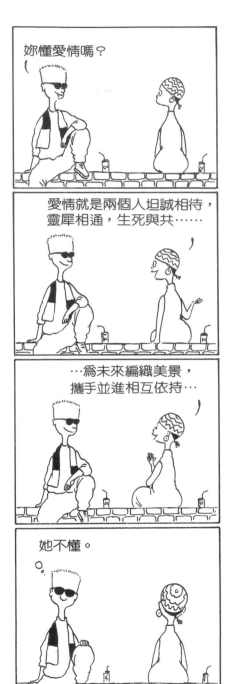

妳懂愛情嗎？

愛情就是兩個人坦誠相待，靈犀相通，生死與共……

…爲未來編織美景，攜手並進相互依持…

她不懂。

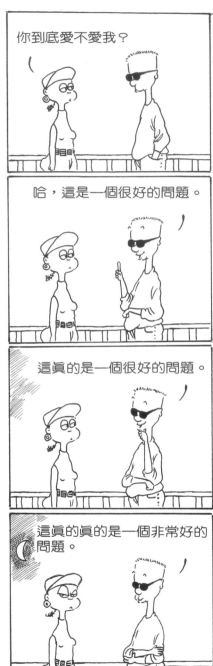

你到底愛不愛我？

哈，這是一個很好的問題。

這真的是一個很好的問題。

這真的真的是一個非常好的問題。

醋溜定律

- 情人的數目總是比不上朋友的數目，所以，跟你的情人翻臉，別跟你的朋友翻臉。情人的朋友眾多者則不在此限。
- 無論你做任何事，該分手的還是會分手；不做任何事，則分手的速度會更快。

醋溜族

醋溜定律

● 如果一個月吵一次架，那你們會成為普通的情侶。

● 如果一個星期吵一次架，那你們會成為親密的情侶。

● 如果一天吵一次架，那你們一定已經是夫妻了。

● 務必把簡單的事複雜化，複雜的事簡單化；這樣並不在於讓你好處理事情，而在於混淆它。

醋溜族

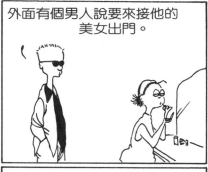
外面有個男人說要來接他的美女出門。

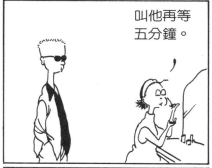
為什麼女人總是不愛說真話？

叫他再等五分鐘。

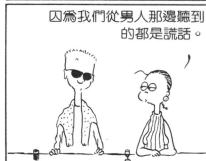
因為我們從男人那邊聽到的都是謊話。

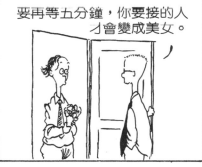
要再等五分鐘，你要接的人才會變成美女。

我發覺我有雙重人格。

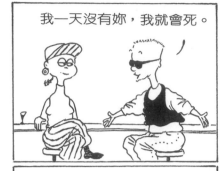

我一天沒有妳，我就會死。

一半揮霍奢侈，
另一半是節儉小氣。

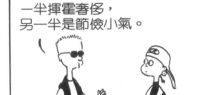

你是怎麼發覺的？

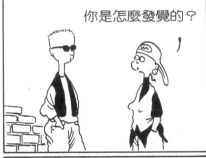

跟一個漂亮的女人出去
和跟一個難看的出去就
分出來了。

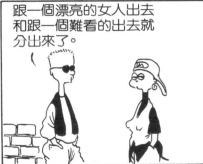

算了，死一天也無妨。

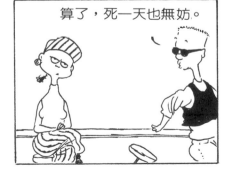

律定溜醋

- 跟男友約會時，如果男友不停的看別的女人，並不表示你們完了，如果男友不停的看錶，才表示你們真正完了。
- 無戴錶習慣者則不在此例。
- 分手總是始於太了解，所以別跟你的情人搞太熟。
- 情人永遠不嫌少，花費永遠嫌太多。

族溜醋

14

● 戀愛闢謠守則：

(1) 如果謠言是假的，忽略它。

(2) 如果謠言是真的，則讓情人忽略它。

(3) 闢謠不在於謠言是否真假，而在於你重不重視你的女友。

醋溜族

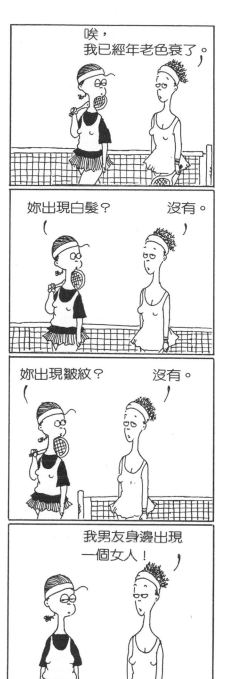

唉，我已經年老色衰了。

妳出現白髮？　　沒有。

妳出現皺紋？　　沒有。

我男友身邊出現一個女人！

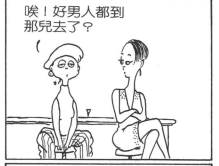

唉！好男人都到那兒去了？

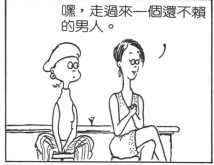

嘿，走過來一個還不賴的男人。

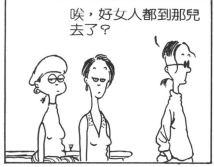

唉，好女人都到那兒去了？

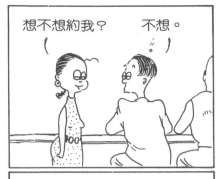

想不想約我？　不想。

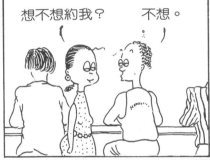

想不想約我？　不想。

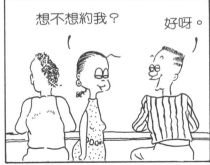

想不想約我？　好呀。

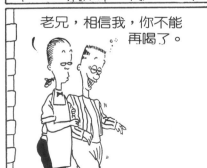

老兄，相信我，你不能再喝了。

我旁邊右邊前面左邊對面隔壁的那個男人想釣妳。

● 情侶溝通守則：
(1) 別溝通不需要溝通的事宜。
(2) 別溝通必須溝通的事宜。
(3) 非到必須溝通時，務必避免溝通。
(4) 不管溝通與否，等到非溝通不可時，溝通早已無濟於事。

族溜醋

16

醋溜定律

彼此的關係。

● 自然擇偶定律：

(1) 人總是不願選擇條件比不上自己的人。

(2) 人總是不敢選擇條件勝過自己的人。

(3) 對條件和自己相等的人，則你們必彼此輕視。

醋溜族

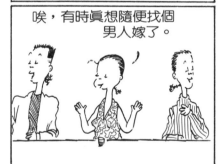

唉，有時真想隨便找個男人嫁了。

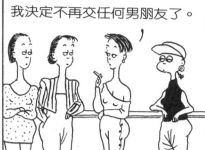

我決定不再交任何男朋友了。

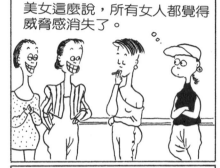

美女這麼說，所有女人都覺得威脅感消失了。

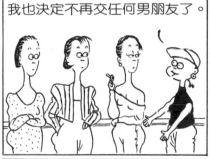

我也決定不再交任何男朋友了。

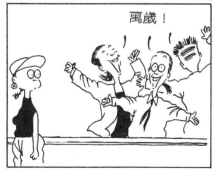

萬歲！

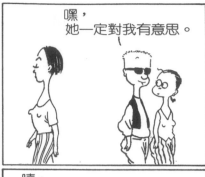

嘿，
她一定對我有意思。

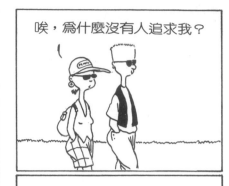

唉，爲什麼沒有人追求我？

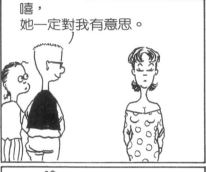

嘻，
她一定對我有意思。

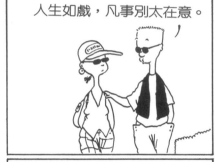

人生如戲，凡事別太在意。

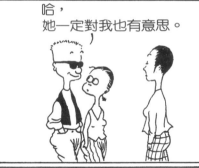

哈，
她一定對我也有意思。

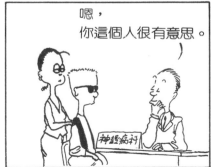

嗯，
你這個人很有意思。

唉，爲什麼我的票房這麼差。

律定溜醋

● 當你和女友發生爭執時，第一件摔壞的東西一定是最值錢的。

● 若家中無任何貴重物品，則她會摔你。

● 一份禮物，抵得上千言萬語，若禮物不够好，則抵得上冷言冷語。

族溜醋

醋溜定律

- 別交情場老手做情人，因為你所聽到的。
- 情場老手的相貌一定和情人數目多寡成反比，但和他的鈔票則成正比。
- 情話不在於是真是假，而在於對方是否會深信不疑。

醋溜族

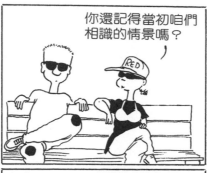

你還記得當初咱們相識的情景嗎？

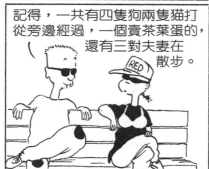

記得，一共有四隻狗兩隻貓打從旁邊經過，一個賣茶葉蛋的，還有三對夫妻在散步。

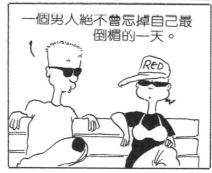

你怎麼記得這麼詳細？

一個男人絕不曾忘掉自己最倒楣的一天。

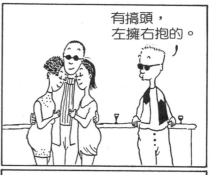

有搞頭，左擁右抱的。

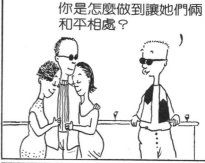

你是怎麼做到讓她們倆和平相處？

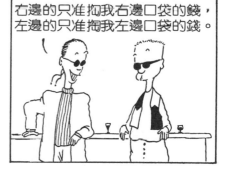

右邊的只准掏我右邊口袋的錢，左邊的只准掏我左邊口袋的錢。

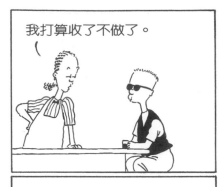

我打算收了不做了。

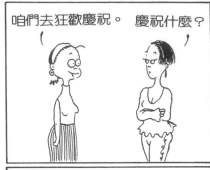

咱們去狂歡慶祝。　慶祝什麼？

律定溜醋

● 戀愛苟活秘訣：

(1) 事前必先想好十個分手理由。

(2) 若你只想得出一個理由，則須多交九個女友。

● 少說情話，並不是為了不要覺得肉麻；而是為了當你和

情人分手後，你會為自己感到慚愧。

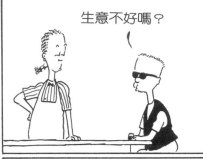

生意不好嗎？

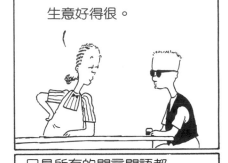

生意好得很。

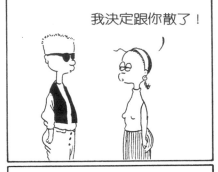

我決定跟你散了！

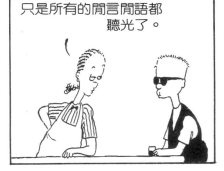

只是所有的閒言閒語都
聽光了。

咱們去狂歡慶祝。

族溜醋

● 情人較勁守則：

(1) 一週有問題時，趕緊怪罪你的情人。一週沒有問題時，趁空再去交個情人，以備不時之需。

(2) 如果沒有問題時，越空再去交個情人，以備不時之需。

● 愛情專家的功用並不在於為你解惑，而在於讓你覺得世上並非只有你一個人搞不清楚愛情。

醋溜族

女人的愛情都屬柏拉圖式的，就是心靈重 於床墊。

妳看看報上這麼多徵婚啟事。

妖言惑眾，一派胡言，混帳理論！

每個女人的條件都比妳好，卻交不到男友。

不少男人持反對看法，但他是最激烈的。

真的吔，我還是很幸運的。

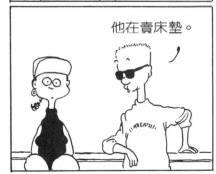

他在賣床墊。

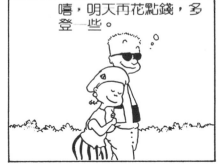

嘻，明天再花點錢，多登一些。

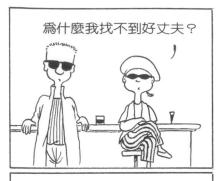

為什麼我找不到好丈夫？

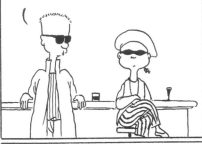

因為好男人不肯結婚。

那為什麼你找不到好太太？

因為壞男人不肯離婚。

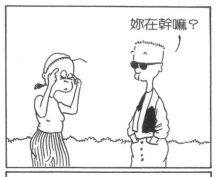

妳在幹嘛？

我在用心電感應告訴你，
我需要一件新衣服。

你在幹嘛？

我在用心電感應告訴妳，
免談！

律定溜醋

- 犯錯是人的天性，責怪錯誤則屬於技術層面。
- 女人到處都有，所以不必過於留戀現在的女友，但謹防你的女友也有此想法。
- 英俊的男人沒有錢，有錢的男人不英俊，既英俊又有錢的男人則必然薄情。

族溜醋

醋溜定律

● 帶美麗的女人赴宴，她會成為所有人的焦點。

● 帶難看的女人赴宴，你會成為所有人的焦點。

● 不論你多麼精挑細選，在宴會中你的女友永遠無法列入美女的前三名。

● 解決小問題，忽視大問題。你的戀情就會沒問題。

醋溜族

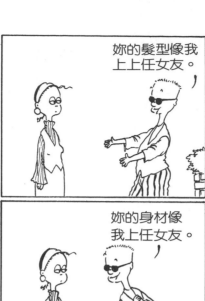

妳的髮型像我上上任女友。

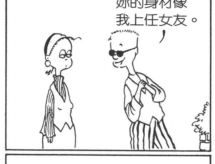

妳的身材像我上任女友。

那我的臉蛋呢？

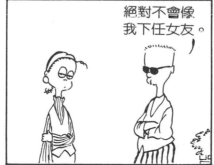

絕對不會像我下任女友。

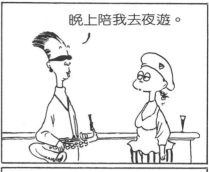

晚上陪我去夜遊。

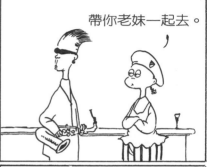

帶你老妹一起去。

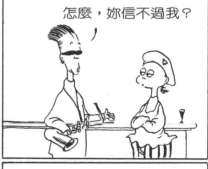

怎麼，妳信不過我？

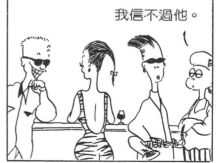

我信不過他。

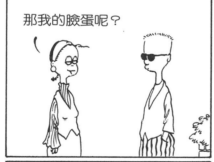

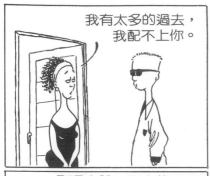

我有太多的過去，
我配不上你。

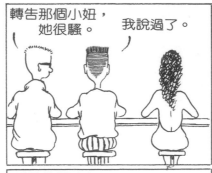

轉告那個小妞，
她很騷。　我說過了。

醋溜定律

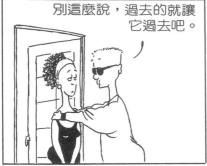

別這麼說，過去的就讓
它過去吧。

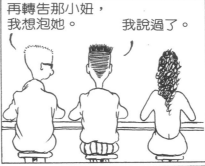

再轉告那小妞，
我想泡她。　我說過了。

● 戀愛預算定律：

(1) 別帶你的女友到你負擔不起的地方。

(2) 如果帶你女友到你能負擔的地方去，則她所花費的必遠超過你所能負擔。

(3) 無論你負擔多少，最終她都會認為你花費得不夠。

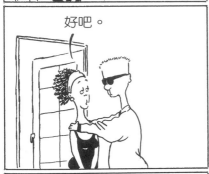

好吧。

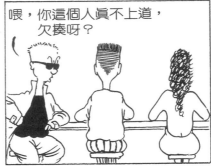

喂，你這個人真不上道，
欠揍呀？

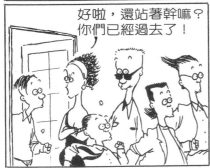

好啦，還站著幹嘛？
你們已經過去了！

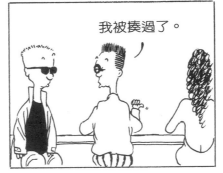

我被揍過了。

醋溜族

醋溜定律

醋溜族

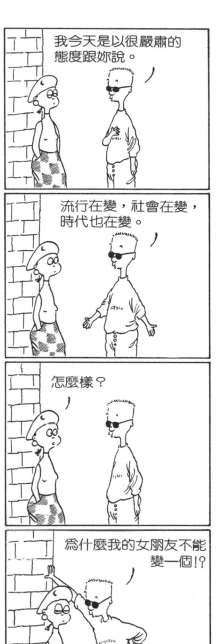

我今天是以很嚴肅的態度跟妳說。

流行在變，社會在變，時代也在變。

怎麼樣？

為什麼我的女朋友不能變一個!?

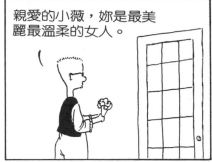

親愛的小薇，妳是最美麗最溫柔的女人。

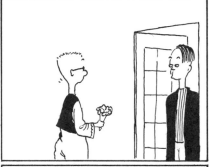

我……我想這一定是場誤會。

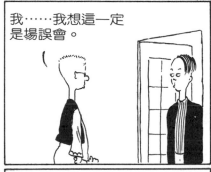

沒錯，從你剛才形容我太太的用詞，這一定是場誤會。

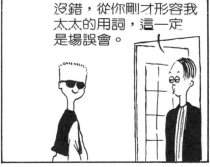

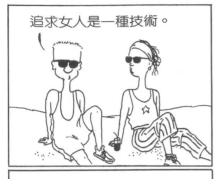

追求女人是一種技術。

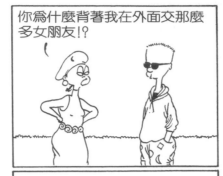

你為什麼背著我在外面交那麼多女朋友!?

律定溜醋

● 需求者總是和供給者目標不同，前者在乎的是值多少錢，後者在乎的則是省多少錢。

● 約會消費定律：

(1) 別帶你的女友到過於便宜的餐廳用餐，否則下次她會要求你帶她到好一點的餐廳。

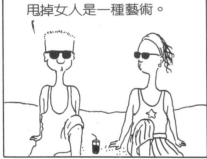

甩掉女人是一種藝術。

說！你說呀！

在追求之前就先想好如何甩掉呢？

為什麼交那麼多女朋友!?

那是一種基本的職業道德。

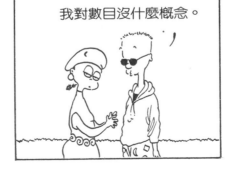

我對數目沒什麼概念。

族溜醋

醋溜定律

● 一流的美女未必能將你和你的金錢分開，但你的老婆能。

(2) 別帶你的女友到昂貴的餐廳用饍，否則下次她會要求你帶她到更昂貴的餐廳。

(3) 無論你帶她到多麼昂貴的餐廳，總是有更昂貴的餐廳開幕。

醋溜族

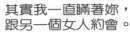

其實我一直瞞著妳，跟另一個女人約會。

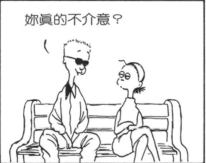
我原諒你。

妳真的不介意？

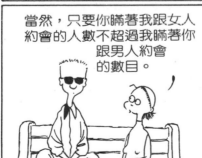
當然，只要你瞞著我跟女人約會的人數不超過我瞞著你跟男人約會的數目。

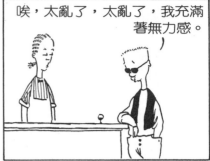
唉，太亂了，太亂了，我充滿著無力感。

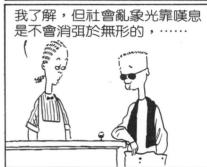
我了解，但社會亂象光靠嘆息是不會消弭於無形的，……

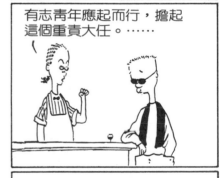
有志青年應起而行，擔起這個重責大任。……

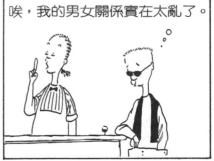
唉，我的男女關係實在太亂了。

27

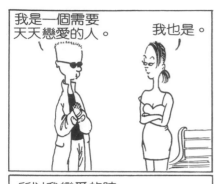

我是一個需要
天天戀愛的人。　　我也是。

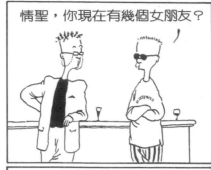

情聖，你現在有幾個女朋友？

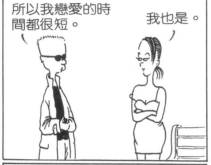

所以我戀愛的時
間都很短。　　　我也是。

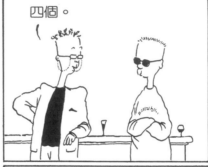

四個。

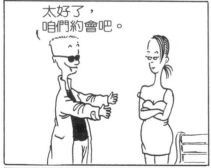

太好了，
咱們約會吧。

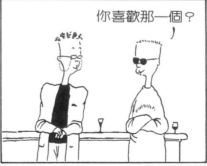

你喜歡那一個？

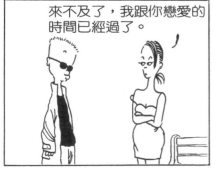

來不及了，我跟你戀愛的
時間已經過了。

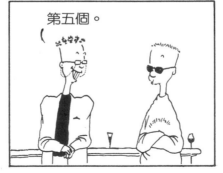

第五個。

● 婚姻脫逃秘訣：

(1) 凡事拖得夠久，就會圓滿結束。

(2) 如果不夠圓滿，至少還是會結束。

● 一個婚姻平均只能維持十五年，所以最好在四十五歲時結婚，短命者則不在此限。

族溜醋

醋溜定律

- 無論妳怎麼難看，都會有人看上眼；無論你多麼沒錢，都會有人倒貼；這就是人生。

- 約會時絕對不要談論上任情人，因為這樣不是會造成對方尷尬，就是造成自己的懊悔。

- 金錢並不是一切，至少在你尚未用錢去購買一切之前。

醋溜族

親愛的，把電話給我吧。

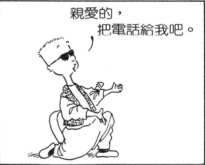

親愛的，
把電話給我吧。

您好，這裡是歌唱音樂
訓練班……

29

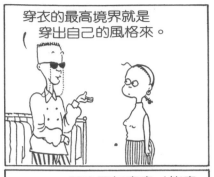

穿衣的最高境界就是
穿出自己的風格來。

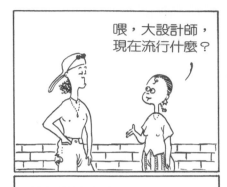

喂,大設計師,
現在流行什麼?

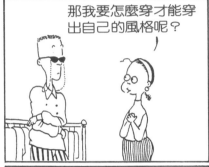

那我要怎麼穿才能穿
出自己的風格呢?

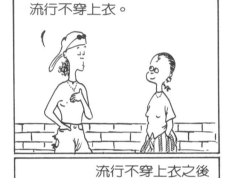

流行不穿上衣。

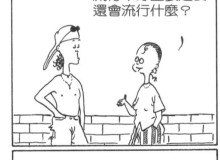

流行不穿上衣之後
還會流行什麼?

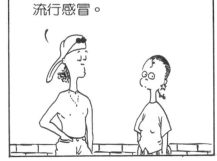

流行感冒。

律定溜醋

- 兩個人在一起,可以發生婚姻;
三個人在一起,可以發生外遇;
兩個人不再在一起了,可以發生愛情。
- 別人的女友,總是比你的女友漂亮;
別人女友的男友,總是比你有錢。

族溜醋

醋溜定律

● 服飾店的折數與你花錢的倍數成正比。

● 不要跟你的女友爭論，因為爭論的過程總是和結論的後果成反比。

● 女友總是在看完電視後，用劇情來質疑你對她的愛；所以要交女友就別買電視。

醋溜族

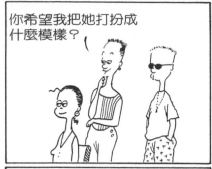

你希望我把她打扮成什麼模樣？

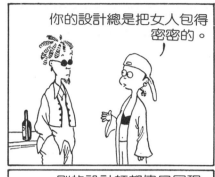

你的設計總是把女人包得密密的。

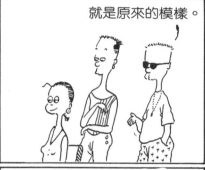

就是原來的模樣。

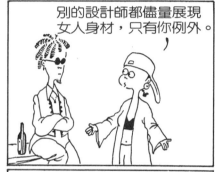

別的設計師都儘量展現女人身材，只有你例外。

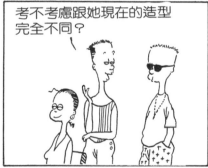

考不考慮跟她現在的造型完全不同？

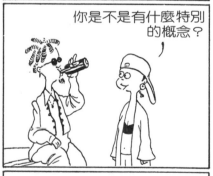

你是不是有什麼特別的概念？

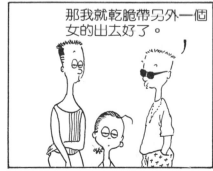

那我就乾脆帶另外一個女的出去好了。

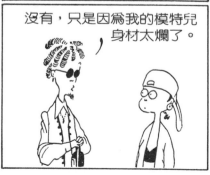

沒有，只是因為我的模特兒身材太爛了。

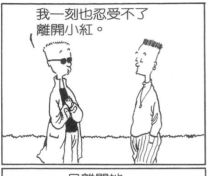

我一刻也忍受不了離開小紅。

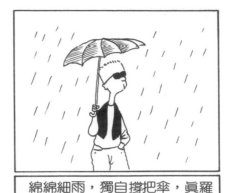

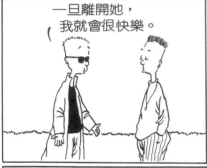

一旦離開她，我就會很快樂。

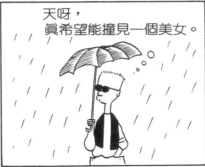

綿綿細雨，獨自撐把傘，眞羅曼蒂克。

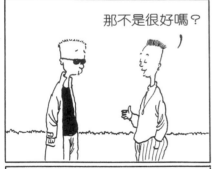

那不是很好嗎？

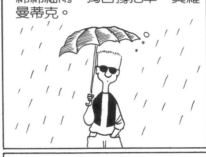

天呀，眞希望能撞見一個美女。

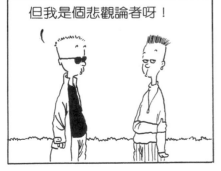

但我是個悲觀論者呀！

律定溜醋

- 講別人說過的笑話，女友會覺得無趣；講自己發明的笑話，則女友會覺得無聊。
- 你總是在想打電話給女友時，想不起她的電話號碼。
- 當你不想打給女友時，她總是記得你的電話號碼打過來。
- 同意和實行是兩碼子事，所以儘管同意你的情人。

族溜醋

32

醋溜定律

- 男人獵心守則：
 - (1) 錢不在於多少，在於敢不敢花。
 - (2) 女友不在於多少，在於夠不夠美。
 - (3) 這項守則不在於真假，在於你信不信。

- 人生不如意的事十之八九，對統計不諳者則否。

醋溜族

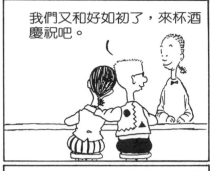

吵架真的有益於我們的感情？

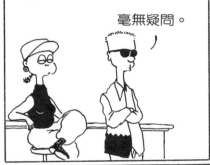

毫無疑問。

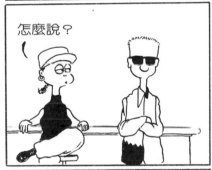

怎麼說？

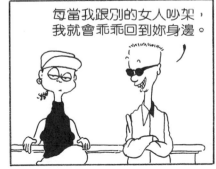

每當我跟別的女人吵架，我就會乖乖回到妳身邊。

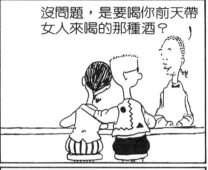

我們又和好如初了，來杯酒慶祝吧。

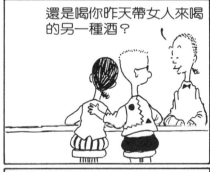

沒問題，是要喝你前天帶女人來喝的那種酒？

還是喝你昨天帶女人來喝的另一種酒？

Scene Ⅱ

醋溜族

3
4

很快的時間會過去，
我們什麼都不能擁有。
在荒涼的城市裏，
你需要的只是：
一點點愛情、一點點選擇，
和一點點背叛。
很快的季節會過去，
我們什麼都不能留住。
在春天的散步後，
我需要的只是：
一點點溫柔、一點點藍調，
和一點點搖滾。

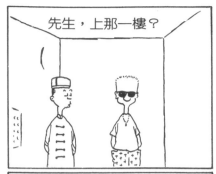

先生，上那一樓？

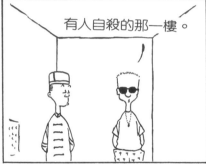

有人自殺的那一樓。

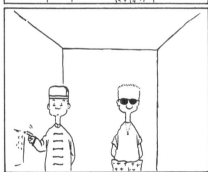

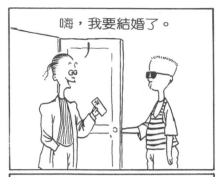

嗨，我要結婚了。

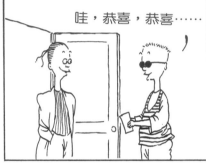

哇，恭喜，恭喜……

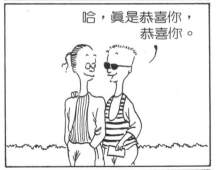

哈，眞是恭喜你，恭喜你。

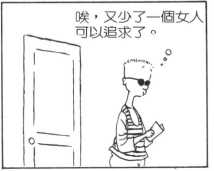

唉，又少了一個女人可以追求了。

醋溜定律

●情人生日箴言：

(1)忘了情人一次生日，你得送三份禮才能彌補。

(2)忘了情人兩次生日，你得送五份禮才能彌補。

(3)忘了情人三次生日，你必須找個新情人遞補。

●沒有情侶不吵嘴的，所以與其避免吵嘴，不如逃避情人。

醋溜族

36

醋溜定律

醋溜族

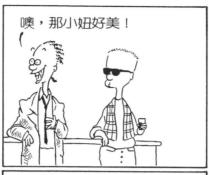

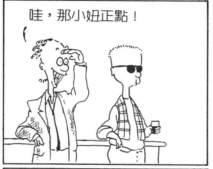

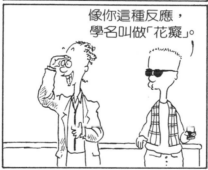

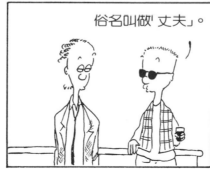

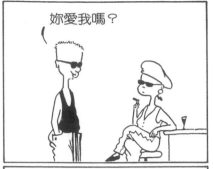

妳愛我嗎？

我跟我老闆說他每個月付的薪水根本不夠我過活。

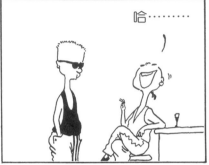

哈………

然後他說會想辦法讓我過得輕鬆些。

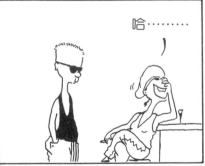

哈………

是不是要加薪？

至少是個樂觀的回答。

不是，他要想辦法把我嫁掉，讓我多一份老公的薪水用。

律定溜醋

● 寫情書花費的時間與郵遞送達時間成正比。
● 當你全神貫注寫一封洋洋灑灑的情書，寫到快完成時，會出現錯字；如果都不出錯，則信封上的地址會寫錯。
● 化粧品的作用跟你女友的美麗成反比，跟你的荷包則成正比。

族溜醋

醋溜定律

● 平淡的謠言傳得慢，煽情的謠言傳得快；無論是那一種謠言，你永遠是最後一個聽到。

● 任何一種謠言，平均會傳播三十公里。若當事人身在三十公里外，則該謠言會傳至三十公里以外。

● 好的開始是成功的一半。半閉眼的開始是成功的另一半。

醋溜族

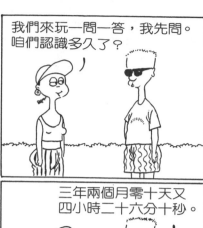

我們來玩一問一答，我先問。咱們認識多久了？

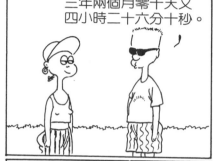

三年兩個月零十天又四小時二十六分十秒。

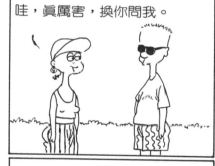

哇，真厲害，換你問我。

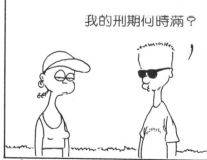

我的刑期何時滿？

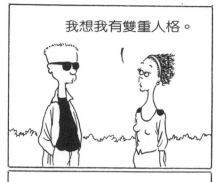

我想我有雙重人格。

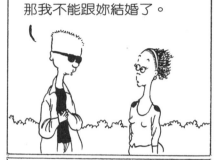

那我不能跟妳結婚了。

為什麼？

我不想犯重婚罪。

39

我用這金幣來決定，
正面就繼續，反面就分手。

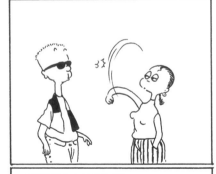

下次用十元硬幣。

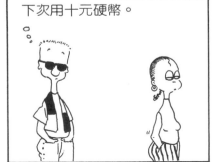

哇，好巧，我們竟然穿
的一樣，妳好漂亮喔。

我要去看電影了。
　　　　拜拜，我要去逛街了。

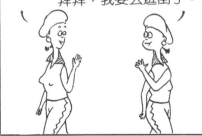

先回家把衣服換了。

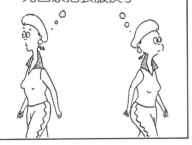

律定溜醋

● 減肥永恆定律：

(1) 別吃容易胖的食物。

(2) 別跟比妳瘦的人站在一起。

(3) 減肥跟體重無關，但跟心理有關。

(4) 無論妳如何減肥，會胖的一定瘦不了。

族溜醋

40

● 天下沒有難以駕馭的情人，只有難以收場的戀情。

● 當你的情人告訴你說沒問題時，十之八九會出問題；而八九不離十的是，問題會出在你身上。

● 愛情等於（迷戀×混亂×矛盾）開根號，當你對情人說此話時，謹防對方是數學專家。

醋溜族

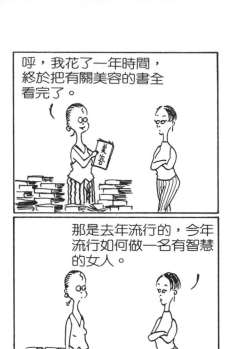

呼，我花了一年時間，終於把有關美容的書全看完了。

那是去年流行的，今年流行如何做一名有智慧的女人。

唉……

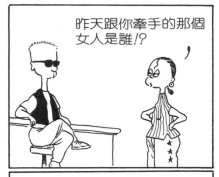

昨天跟你牽手的那個女人是誰!?

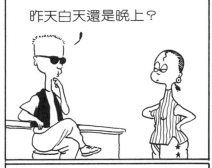

昨天白天還是晚上？

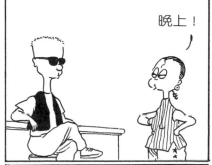

晚上！

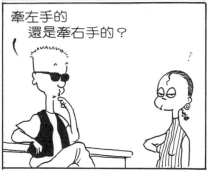

牽左手的還是牽右手的？

41

書上說對女人說粗魯的話，她就會認為你有男子氣概。

哇，好美的景致，打死我都要多看一眼。

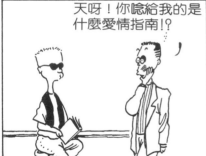

啪！

天呀！你唸給我的是什麼愛情指南!?

愛情指南？我唸的是整人遊戲。

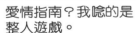

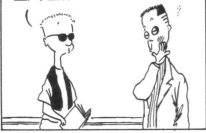

律定溜醋

● 男人總是在失意時，被女友看不起，女人總是在男人得意時遭嫌棄；但是無論失意或得意，兩者皆與如意與否無關。

● 抵抗愛情，結果你會激起更多的愛情；抵抗婚姻，結果你只會維持同一個婚姻。

族溜醋

醋溜定律

● 只有百分之十的戀人能順利結婚，剩下的百分之九十只是不停的在做交換。

● 所有的戀情總是會在決定結婚後橫生變數。

● 交往時間愈長，結婚機率愈小，因為成本總是高過回收。

● 若你不打算結婚，則分手是指日可待之事。

醋溜族

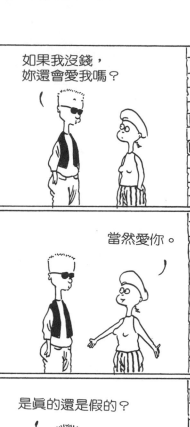

如果我沒錢，妳還會愛我嗎？

當然愛你。

是真的還是假的？

你說沒錢，是真的還是假的？

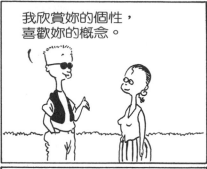

我欣賞妳的個性，喜歡妳的概念。

更醉心於妳的談吐、內在。

那我的長相呢？

抱歉，看得到的東西，實仕蓋不出來。

拍這部片子的導演
我不喜歡。

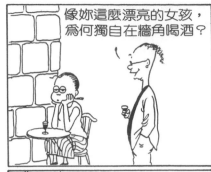

像妳這麼漂亮的女孩，
為何獨自在牆角喝酒？

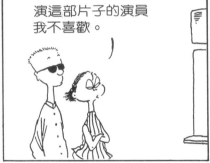

演這部片子的演員
我不喜歡。

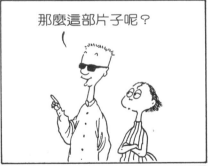

換點新鮮的
開頭吧！

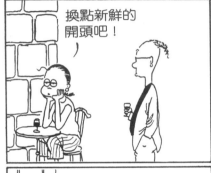

那麼這部片子呢？

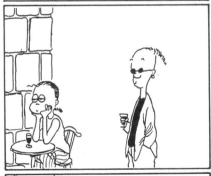

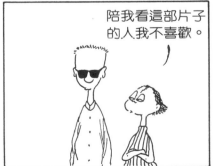

陪我看這部片子
的人我不喜歡。

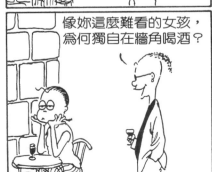

像妳這麼難看的女孩，
為何獨自在牆角喝酒？

醋溜定律

● 説一百遍「我愛你」，你會相信自己；
説一千遍「我愛你」，你會不相信對方；
不説「我愛你」，你會得到「我恨你」的答案。

● 足夠的理論不等於事實，但足夠的事實卻會造成理論。

● 別太在意你的朋友橫刀奪愛，有時他只是想幫你忙而已。

醋溜族

44

● 所有的女人都認為她的愛情與眾不同，喜好合羣的女人則不在此例。

● 真理永遠跟女人的口語相抵觸。

● 薔薇愈美，凋謝得愈快；愛情愈熱，結束得愈早。第一次接觸愛情者不在此例。

醋溜族

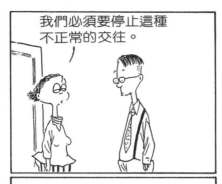

我們必須要停止這種不正常的交往。

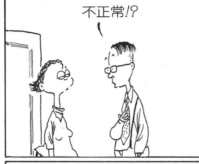

不正常!?

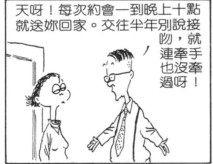

天呀！每次約會一到晚上十點就送妳回家。交往半年別說接吻，就連牽手也沒牽過呀！

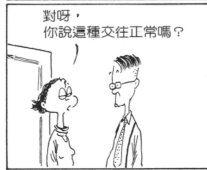

對呀，你說這種交往正常嗎？

呸！什麼愛情、友情、成就感，這年頭什麼都是假的！

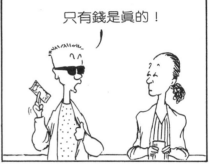

只有錢是真的！

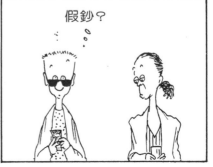

假鈔？

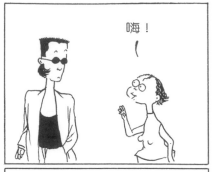

嗨！

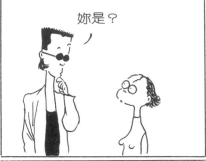

妳是？

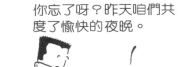

你忘了呀？昨天咱們共
度了愉快的夜晚。

是上半夜的那個，
還是下半夜的那個？

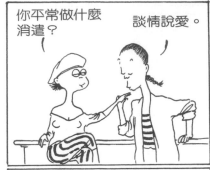

你平常做什麼
消遣？　　談情說愛。

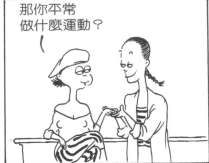

那你平常
做什麼運動？

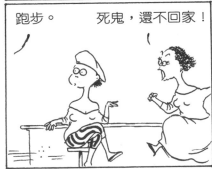

跑步。　　死鬼，還不回家！

律定溜醋

- 愈想交到女友，則愈交不上手；
交到後想甩掉時，所花的功夫則需多上一倍。
- 甩女友必會遭麻煩，麻煩已夠多者，則會遭女友甩。
- 美麗的女人身旁不見得跟著是麻煩，有時跟著的是碩壯
又多金的男人。

族溜醋

46

醋溜定律

● 女人的身材好壞和男人的瞳孔大小成正比。

● 所謂美，並不在於自己如何認為，而在於別人如何認為。

● 遮蔽物總是出現在你心儀的女人前面。

● 在熱戀中，對任何一件事，女人都至少有十個疑問，每一個疑問，男人都必須有十個解釋。

醋溜族

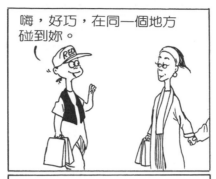

嗨，好巧，在同一個地方碰到妳。

哈，真巧，妳也到同一家公司購物。

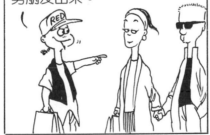

哇，更巧，妳也帶同一個男朋友出來。

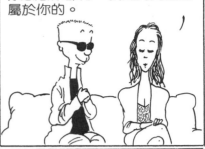

你想怎樣都行，我是完完全全屬於你的。

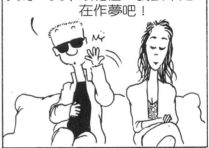

天呀，真不敢相信，我該不是在作夢吧！

啪！

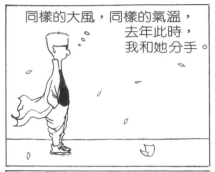

同樣的大風，同樣的氣溫，去年此時，我和她分手。

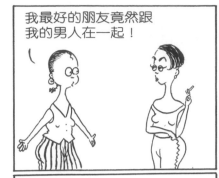

我最好的朋友竟然跟我的男人在一起！

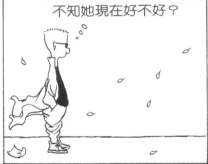

不知她現在好不好？

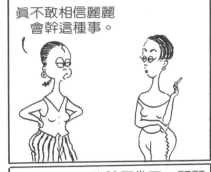

真不敢相信麗麗會幹這種事。

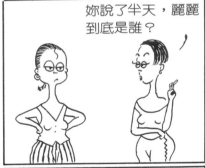

妳說了半天，麗麗到底是誰？

她很好。

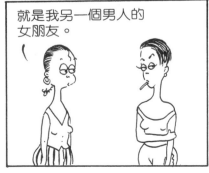

就是我另一個男人的女朋友。

律定溜醋

● 錯誤總是接二連三的接踵而至，所以否認重於解決。
● 若你比你的女友帥，則你找錯女友了；若你的女友比你美麗，則她找錯男友了。
● 道歉永遠不嫌遲，變心永遠不嫌早。
● 女人注視服飾的時間長短與該服飾的價格成正比。

族溜醋

48

醋溜定律

醋溜族

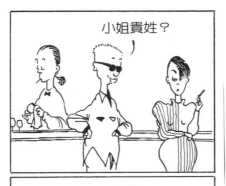

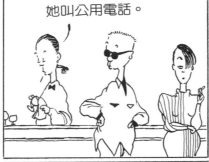

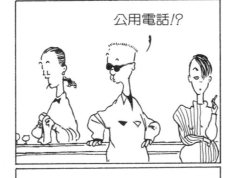

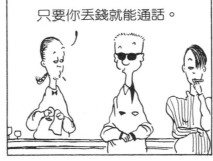

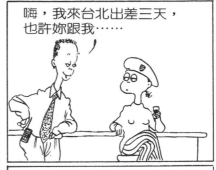

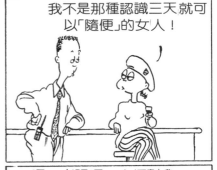

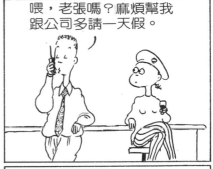

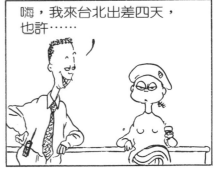

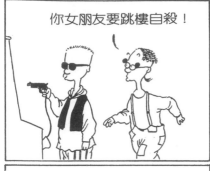

你女朋友要跳樓自殺！

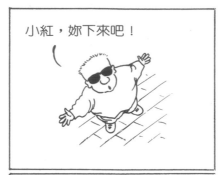

小紅，妳下來吧！

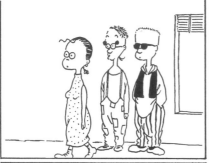

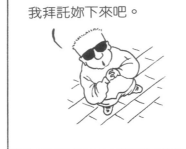

我拜託妳下來吧。

乖乖，
你是怎麼勸她下來的？

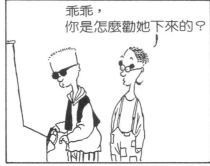

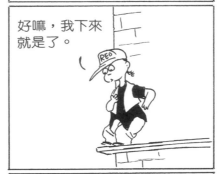

好嘛，我下來
就是了。

我跟她說，
她忘了化粧。

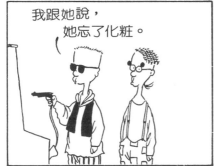

唉，我是要她跳下來，不是
走下來。

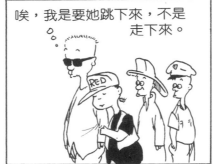

醋溜兵法

● 女人到底應該選擇美麗還是智慧？要看她能藉此得到什麼樣的男人？

答案是：沒有智慧的男人一定選擇美麗的女人，愚蠢的男人則更需要有智慧的女人。——有智慧的男人不需要女人。

醋溜族

51

我喜歡男人為我打得死去活來。

你這家PUB出入的妞正點。

嗨，我是優勝者，聽說可以跟美女約會。

沒錯，吸引了不少男客，生意愈來愈好。

嗨。

我就說這場打鬥贏得太容易了。

你的業績赤字來了。

專家說戀愛中的男女都是白癡。

有人統計女人一天平均要說一萬五千個字。

法兵溜醋

那咱們呢？

哇，真是驚人。

是你先猛追我，我才接納你的。

那你們男人平均一天就得聽進一萬五千個字了。

那我是先天性的白癡。妳是後天性的白癡。

錯了，一個字也聽不進去。

- 對新女性來說，丈夫只不過像一套套裝，談不上特別喜歡，但是每天上班都需要穿它，而且最好是名牌。
- 男人不是不願意為女人負責，而是他一旦負責就無法為自己負責了。
- 情婦如果是核子武器，老婆就是核武談判家。

族溜醋

52

醋溜兵法

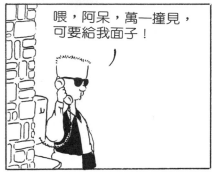 、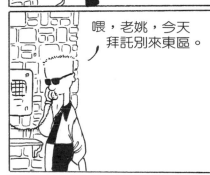 、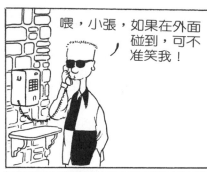 、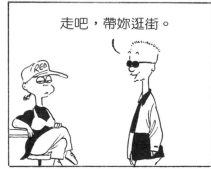 、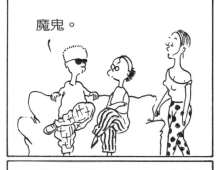 、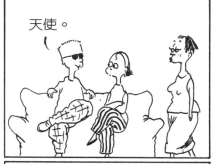 、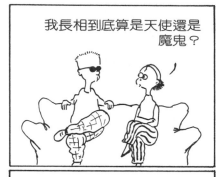 、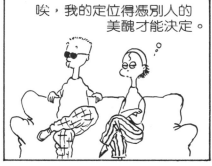

- 當男人說「好」之後，女人在三秒鐘內沒反應時，男人要立刻說「不好」；當男人說「不好」之後，女人在三十秒鐘內仍沒反應時，最好馬上問「好不好」？

- 女人需要的是奉承，情人需要的是進貢。

醋溜族

喂，小張，如果在外面碰到，可不准笑我！

喂，阿呆，萬一撞見，可要給我面子！

喂，老姚，今天拜託別來東區。

走吧，帶妳逛街。

我長相到底算是天使還是魔鬼？

天使。

魔鬼。

唉，我的定位得憑別人的美醜才能決定。

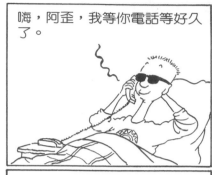

嗨，阿歪，我等你電話等好久了。

法兵溜醋

- 女人憎恨捨自己男人當老公的女人。男人憎恨把女人讓給自己做老婆的男人。

- 戀愛彷彿身在詩意盎然的孤島，婚姻則像終於發現新大陸——一開始興奮無比，接下來你會碰到許多需要征服的印第安人。

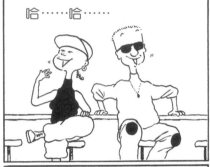

哈……哈……

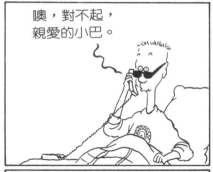

誰？小紅，我不是阿歪呀！

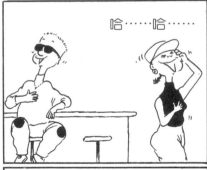

哈……哈……

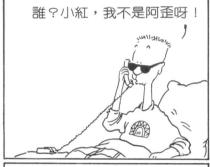

噢，對不起，親愛的小巴。

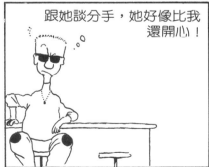

跟她談分手，她好像比我還開心！

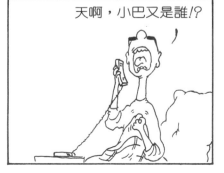

天啊，小巴又是誰!?

族溜醋

醋溜兵法

醋溜族

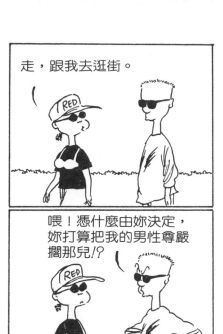

走，跟我去逛街。

喂！憑什麼由妳決定，妳打算把我的男性尊嚴擱那兒!?

好嘛，就讓你發號司令。

走，跟妳去逛街。

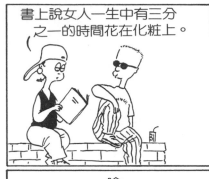

書上說女人一生中有三分之一的時間花在化粧上。

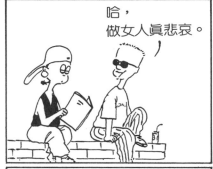

哈，做女人真悲哀。

後面還有……

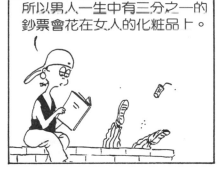

所以男人一生中有三分之一的鈔票會花在女人的化粧品上。

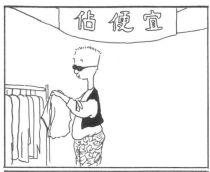

佔便宜

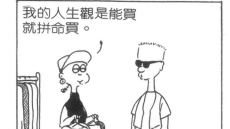

我的人生觀是能買就拼命買。

● 愛情如果是蝴蝶，婚姻就是捕蝶網；結婚十年以上的人，剩下的只是蝴蝶標本了。
● 我並不想擁有任何一個女人，我只想擁有每一個女人最美麗的那一天——花花公子如是說。
● 女人善變，男人善辯。

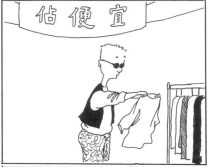

佔便宜

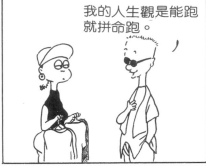

我的人生觀是能跑就拼命跑。

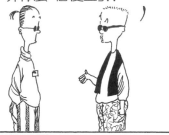
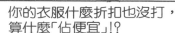

你的衣服什麼折扣也沒打，算什麼「佔便宜」!?

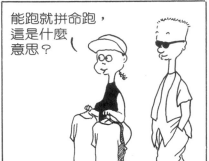

能跑就拼命跑，這是什麼意思？

你去結帳時可以佔櫃台小姐的便宜。

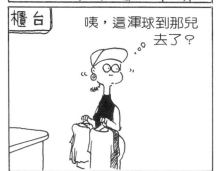

櫃台

咦，這渾球到那兒去了？

族溜醋

醋溜兵法

- 人類其實分成三種：男人、女人和老人。
- 總統只能有一位，這不單適用於國家，也適用於家庭。
- 兩個女友，對男人來說是紅玫瑰與白玫瑰；三個女友，對男人來說是星星、月亮和太陽；一羣女友，對男人來說只是個跳蚤市場。

醋溜族

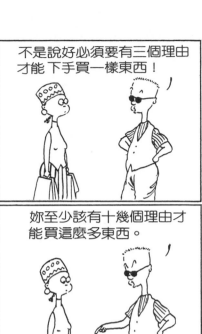

不是說好必須要有三個理由才能下手買一樣東西！

妳至少該有十幾個理由才能買這麼多東西。

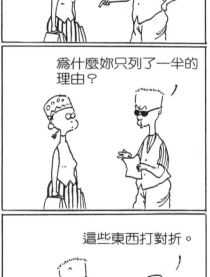

為什麼妳只列了一半的理由？

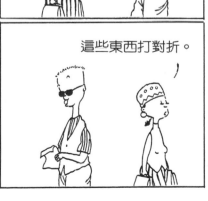

這些東西打對折。

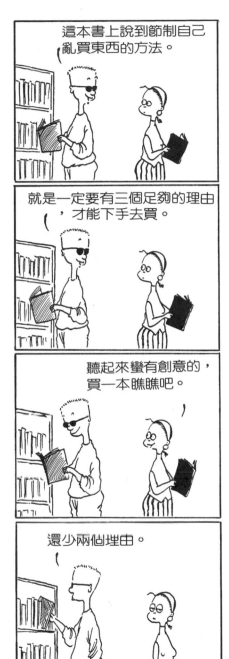

這本書上說到節制自己亂買東西的方法。

就是一定要有三個足夠的理由，才能下手去買。

聽起來蠻有創意的，買一本瞧瞧吧。

還少兩個理由。

妳今年到底幾歲了？

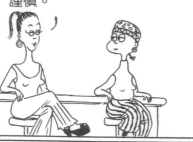

結婚是女人終身大事，要非常謹慎。

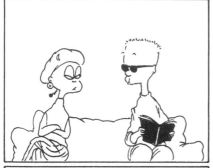

書上寫女人考慮說出年齡的時間跟真正年齡成正比。

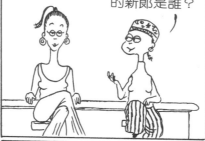

昨天有人向我求婚，我就從他收入、背景、家世及過去一切弄得清清楚楚才答應。

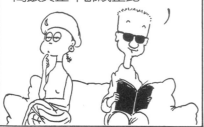

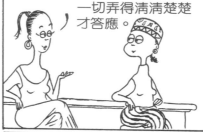

恭喜妳了，那個經妳審慎挑選的新郎是誰？

書上還說女人聽完這句後的反應跟真正年齡也成正比。

糟糕，我忘了問他叫什麼!?

法兵溜醋

- 愛情是小我，婚姻則是大我。
- 所以犧牲小我完成大我乃稀鬆平常之事。
- 愛情究竟能維持多久？要看女人的信心。
- 婚姻究竟能維持多久？要看男人的耐心。
- 所謂情話就是：當你還未和女友翻臉以前所說的那些話。

族溜醋

58

醋溜兵法

醋溜族

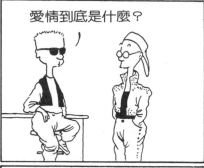

愛情到底是什麼？

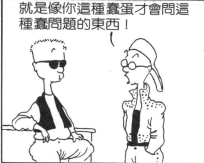

就是像你這種蠢蛋才會問這種蠢問題的東西！

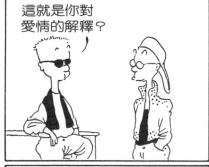

這就是你對愛情的解釋？

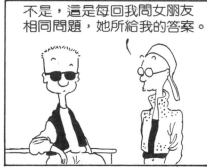

不是，這是每回我問女朋友相同問題，她所給我的答案。

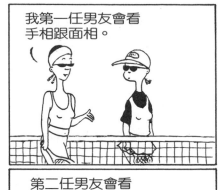

我第一任男友會看手相跟面相。

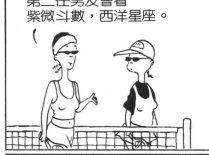

第二任男友會看紫微斗數，西洋星座。

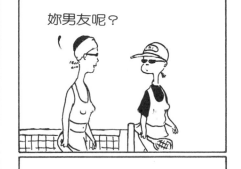

妳男友呢？

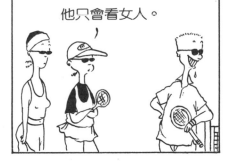

他只會看女人。

Scene Ⅲ

如果能够買一些回憶，
我只要那一天；
如果能够買一些夢想，
我只要那個人。
如果城市突然停頓下來，
留一點酒給我；
如果愛情突然懸浮而去，
留一點黑暗給我。

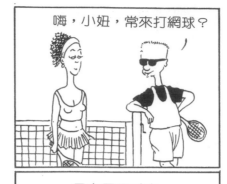

嗨，小妞，常來打網球？

妳為何不能像愛
連續劇一樣愛我。

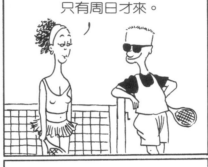

只有周日才來。

當然可以。

其它時候都在練跆拳道。

只要你每天只在我面前
出現一個小時。

法兵溜醋

- 在情人面前務必表現真實的自己，不是為了能認清自己的真面目，而是為了能認清她的真面目。
- 女人婚前是電視機，色彩繽紛；婚後則是收音機──你只能不停的聽到聲音，畫面則需靠自己想像。

族溜醋

62

醋溜兵法

● 結婚是一種錯誤的判斷，為愛情而結婚則是一種錯誤的動機。

● 熱戀中的男女，最好的語言就是手語。

● 愛情是一種病，它會讓男人在女人面前說個不停。婚姻也是一種病，它會讓男人在老婆面前一言不發。

醋溜族

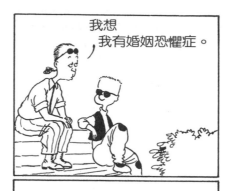

我想我有婚姻恐懼症。

我昨天逃婚了。

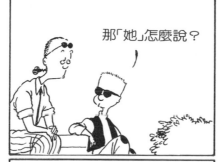

那「她」怎麼說？

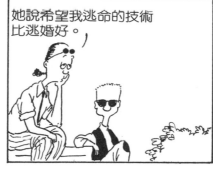

她說希望我逃命的技術比逃婚好。

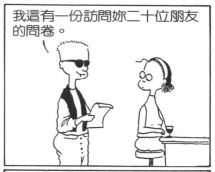

我這有一份訪問妳二十位朋友的問卷。

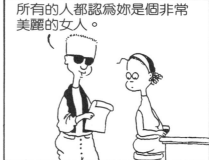

所有的人都認為妳是個非常美麗的女人。

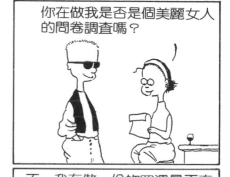

你在做我是否是個美麗女人的問卷調查嗎？

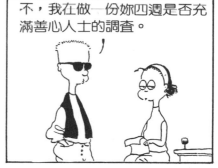

不，我在做一份妳四週是否充滿善心人士的調查。

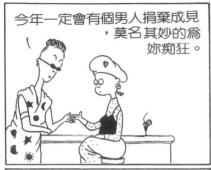

今年一定會有個男人捐棄成見，莫名其妙的為妳痴狂。

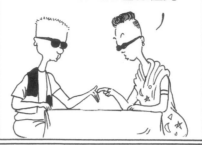

嗯，你的財富線在此。

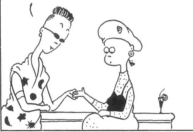

然後你們以迅雷不及掩耳的速度閃電結婚。

然後一直往上延伸……

呼，那我就放心了。

再往上延伸……

天呀，我們要擔心了。

找到了，你的財富線不怎麼樣。

法兵溜醋

● 愛情是女人要的，婚姻是男人要的。
● 女追男，隔層紗——婚紗禮服的紗。
● 女人十之八九，都對自己目前的長像不滿意。
● 男人也是——只不過不是對自己，而是對女人。
● 女人要保持神秘；男人的婚外情也是。

族溜醋

● 不名譽的女人總是特別容易引起男人的興趣；並不是因為他們對那個女人感興趣，而是對那段不名譽的事感興趣。

● 女人最討厭的一種男人，就是已經成為自己丈夫及成為別人丈夫的男人。

醋溜族

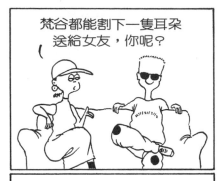

梵谷都能割下一隻耳朵
送給女友，你呢？

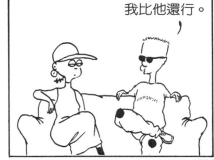

我比他還行。

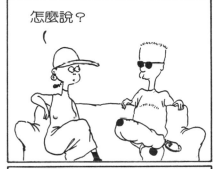

怎麼說？

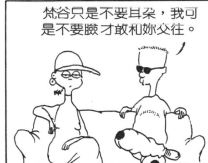

梵谷只是不要耳朵，我可
是不要臉才敢和妳父往。

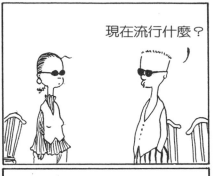

現在流行什麼？

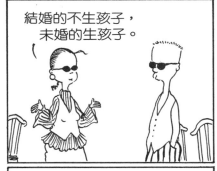

結婚的不生孩子，
未婚的生孩子。

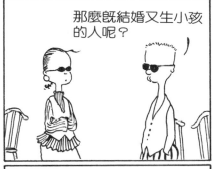

那麼旣結婚又生小孩
的人呢？

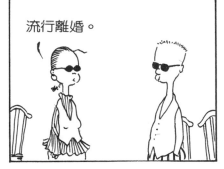

流行離婚。

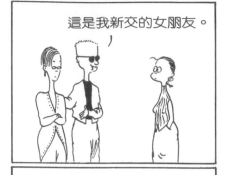

這是我新交的女朋友。

你相信娶一個有錢老婆能讓男人少奮鬥十年這種說法嗎？

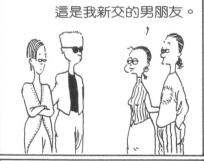

這是我新交的男朋友。

不相信，其實只少奮鬥七年。

● 女人貞淑的目的在於婚姻，而不在於戀愛。

● 對男人而言，太太是一種生活，情人是一種境界。

● 男人沒錢，寸步難行；女人不美，安全無阻。

● 化粧品並不能改變一個女人，但能改變一個男人對妳的看法。

為什麼？

因為我奮鬥了三年才追到讓我少奮鬥十年的老婆。

族溜醋

醋溜兵法

- 女人得不到心愛的男人，就會回去算命。
- 男人得不到心愛的女人，就會回去算錢。
- 跟外國女人談戀愛，要講外國話；跟本國女人談戀愛，要講大話。
- 居家型的男人跟事業型的女人一樣麻煩。

醋溜族

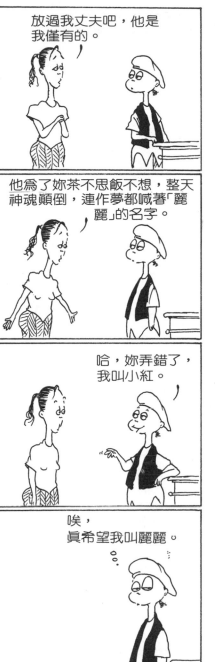

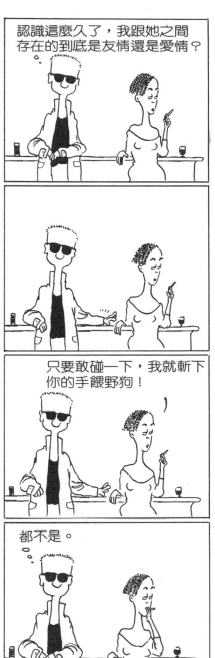

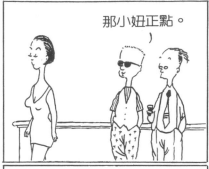

那小妞正點。

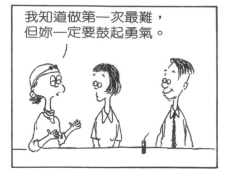

我知道做第一次最難，
但妳一定要鼓起勇氣。

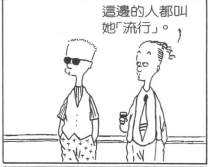

這邊的人都叫
她「流行」。

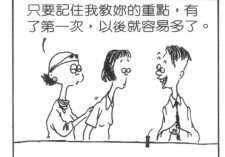

只要記住我敎妳的重點，有
了第一次，以後就容易多了。

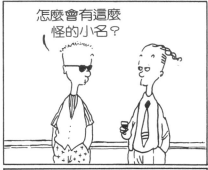

怎麼會有這麼
怪的小名？

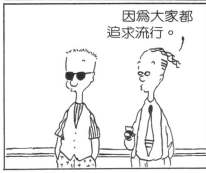

因為大家都
追求流行。

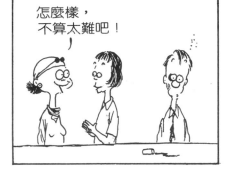

怎麼樣，
不算太難吧！

法兵溜醋

● 女人喜歡凡事都大而化之的男人，這樣他們比較不會注意自己的長相。
● 女人看到比自己更美麗的女人時，瞳孔並不會放大，但她會注意身旁男友的瞳孔有沒有放大。
● 世界上有兩種人不能講價：藝術家和女人。

族溜醋

醋溜兵法

醋溜族

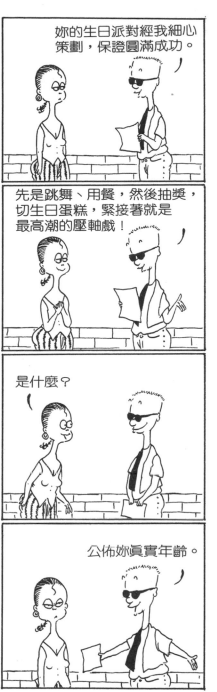

妳的生日派對經我細心策劃，保證圓滿成功。

先是跳舞、用餐，然後抽獎，切生日蛋糕，緊接著就是最高潮的壓軸戲！

是什麼？

公佈妳真實年齡。

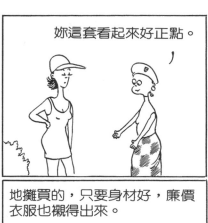

妳這套看起來好正點。

地攤買的，只要身材好，廉價衣服也襯得出來。

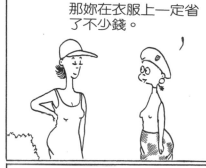

那妳在衣服上一定省了不少錢。

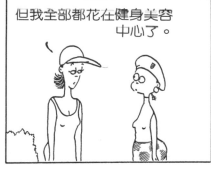

但我全部都花在健身美容中心了。

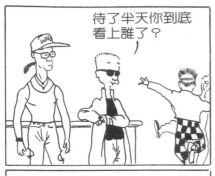

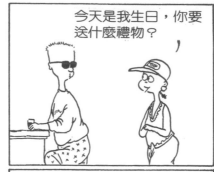

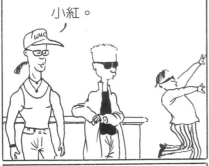

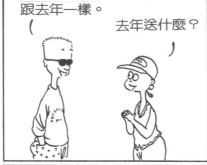

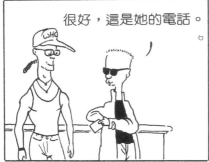

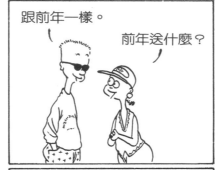

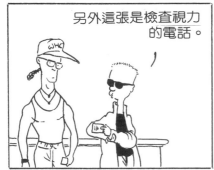

法兵溜醋

● 羅曼蒂克的氣氛需要的不是一堆錢，有時需要的只是一個新鮮的女人。

● 如果你對現在的情人感到厭煩，趕緊另外交一個，厭煩雖然依然存在，但至少是個全新的厭煩。

● 戀愛是動態，婚姻是狀態。

族溜醋

醋溜兵法

● 女人對心目中的白馬王子，會隨著經驗的累積，歲月的增長而改變；男人對心目中的白雪公主，則會因為出現另一個女人而改變。

● 交女友痛苦，甩女友痛快。

醋溜族

我第一任男友脾氣太大，所以分手。

第二任男友，我脾氣太大，所以分手。

那妳為什麼跟第三任男友分手？

我老公的脾氣愈來愈大。

我的哲學就是只管今天不管明天。

妳同意我嗎？

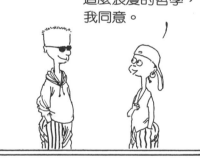

這麼浪漫的哲學，我同意。

拜拜，明天見。

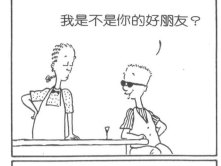

我是不是你的好朋友？

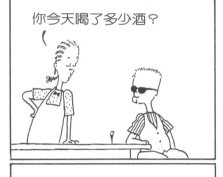

你今天喝了多少酒？

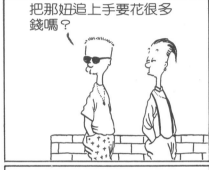

把那妞追上手要花很多錢嗎？

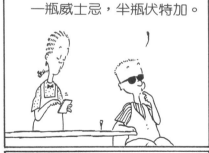

一瓶威士忌，半瓶伏特加。

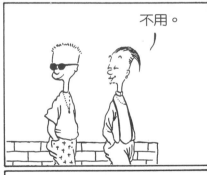

不用。

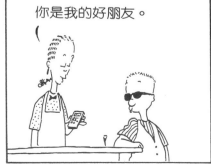

你是我的好朋友。

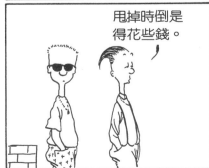

甩掉時倒是得花些錢。

● 美麗的女人總是比較不聰明，因為上天多花了時間在她的容貌上，就少花了時間在她的腦袋上。

● 男人願意為女人放棄一切，其實女人只是要男人放棄自由。

● 男人喜歡善良的女人，害怕善變的女人。

族溜醋

醋溜兵法

● 大多數的人都因情話而結婚，但是婚姻生活都不盡人意——因為情話並不會變神話。

● 她的聲音：男人到底蠢不蠢？

● 他的聲音：很難說，要看他結婚了沒有。

● 男人是金錢的上帝，因為他們必須不停的創造它們。

醋溜族

可不可以借一萬元？

又是借錢，一天到晚借錢。

你最好能養成儲蓄的習慣。

有呀，我把借來的錢全存起來了。

世上沒什麼大不了的事。

告訴我，你到底在煩惱什麼？

我不曉得該怎麼付這酒錢。

介紹女朋友給你。

像，真像，真是太像了。

告訴我你的標準？

妳像極了我的女朋友。

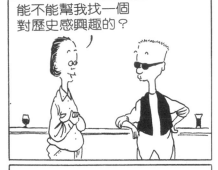

能不能幫我找一個對歷史感興趣的？

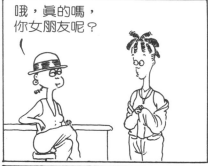

哦，真的嗎，你女朋友呢？

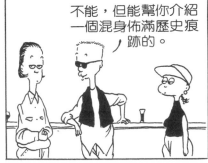

不能，但能幫你介紹一個渾身佈滿歷史痕跡的。

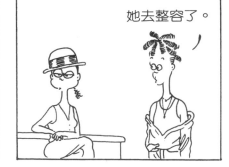

她去整容了。

法兵溜醋

● 情話能使男人在女人堆裡暢行無阻，謊話能讓老公在老婆面前暢通無礙。

● 女人對記憶的定義，就是男人不能忘了她購物的次數。

● 男人追求愛情，女人維持愛情。男人不能忘了她的生日，但可以忘了她購物的次數。

族溜醋

醋溜兵法

● 服裝設計師能讓每個女人都變漂亮，也能讓每個男人都變窮。

● 女人買衣服最愉快的方式，不是在百貨公司到處跑，而是帶個男人到處跑。

● 減肥是女人的天性，變胖卻是女人的本能。

醋溜族

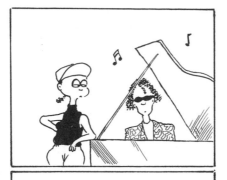

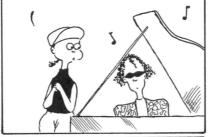

天呀，好感人的旋律。

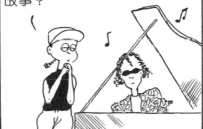

是不是背後有什麼哀怨的愛情故事？

是因為這台鋼琴的分期付款。

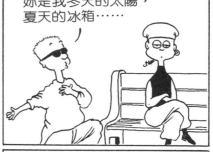

妳是我冬天的太陽，夏天的冰箱……

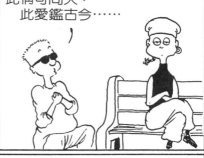

此情可問天，此愛鑑古今……

換句新鮮的吧！

沒辦法，妳不夠新鮮。

75

嗨，小悶騷，請我喝酒吧。

不連酒瓶，謝謝。

嫁給我吧！

你確定嗎？

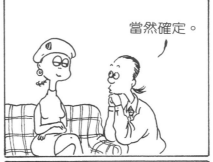

當然確定。

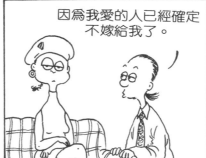

因為我愛的人已經確定
不嫁給我了。

法兵溜醋

● 追得到手的就追，追不到的就用看的——花花公子如是說。

● 情侶要彼此信賴，然後相互監視，看看是否真能彼此信賴。

● 愛情留下痛苦，婚姻留下孩子。

族溜醋

醋溜兵法

- 情人間容不下一粒砂子，也容不下一句真話。

- 情侶之間最矛盾的地方，就是幻想著彼此的未來，卻惦記著對方的過去。

- 圓滿的定義：

(1)一見鍾情。

(2)展開熱戀。

(3)享受愛情。

(4)全身而退。

醋溜族

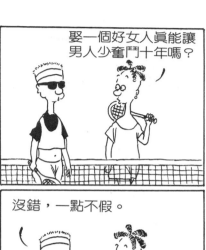

娶一個好女人真能讓男人少奮鬥十年嗎？

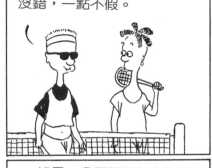

沒錯，一點不假。

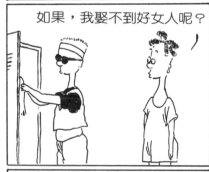

如果，我娶不到好女人呢？

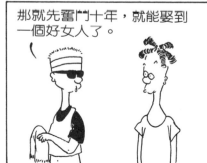

那就先奮鬥十年，就能娶到一個好女人了。

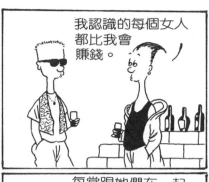

我認識的每個女人都比我會賺錢。

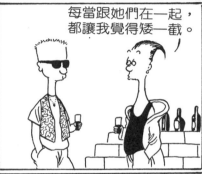

每當跟她們在一起，都讓我覺得矮一截。

更別說跟她們談感情了。

你可以跟她們談同情。

我決定跟你分手！

這是你以前送我的首飾，你看一下。

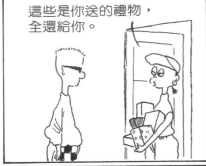

這些是你送的禮物，全還給你。

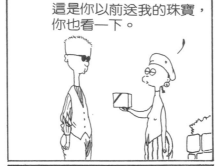

這是你以前送我的珠寶，你也看一下。

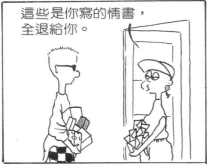

這些是你寫的情書，全退給你。

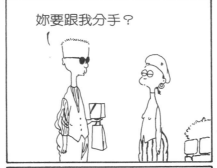

妳要跟我分手？

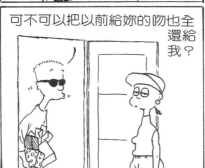

可不可以把以前給妳的吻也全還給我？

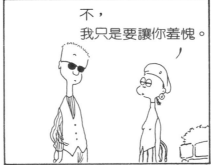

不，我只是要讓你羞愧。

法兵溜醋

● 愛情就像戲院，重點不在於豪華與否，而在於你找了什麼演員來演。

● 愛情資本主義，就是女人要你有資本，你要服從她的主義。

● 金錢並不是婚姻的捷徑，卻是愛情的跳板。

族溜醋

醋溜兵法

● 沒錢的男人也能談戀愛，不過有錢的男人能多談幾次。

● 美麗的女人是用來給男人看的，用來給女人嫉妒的。

● 判斷男人的收入多寡，要從他老婆的服飾著手。

● 男人如果想獨裁，女人就會去制裁。

● 男人懂得如何使用權力，女人懂得如何運用魅力。

醋溜族

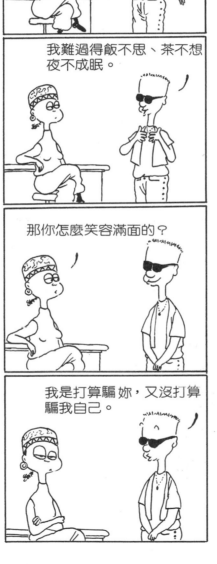

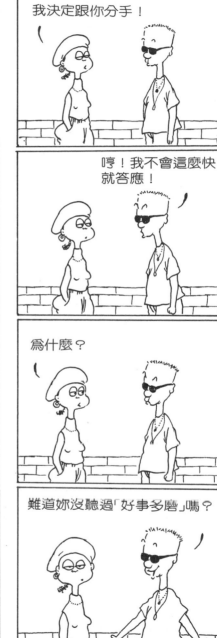

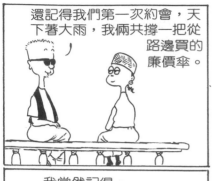

還記得我們第一次約會，天下著大雨，我倆共撐一把從路邊買的廉價傘。

我們之間完了，徹徹底底的完了。

法兵溜醋

我當然記得，那把紅傘至今我還留著。

求求妳，無論如何再給我一次從頭來過的機會。

紅傘？不是綠傘嗎？

為什麼！？

她不是記錯顏色，就是記錯人了！

分手的感覺真是太爽了。

- 反正都是用人生做賭注，為什麼不挑個美一點的女人？
- 如果賭輸了，至少你還得到回憶。
- 愛情是抽象畫；婚姻則是鉛筆素描——雖然有明暗面及豐富景象，但卻是一比一的比例，毫無想像力。
- 婚姻是愛情的避難所，只是場地費實在太貴了。

族溜醋

醋溜兵法

● 時間考驗愛情，愛情消磨時間。

● 沒有結局的愛情，就像黑色絲絨上用純黑絲線刺繡的蝴蝶，若有似無，卻無比細緻；美滿結合的婚姻，則像大紅綢緞上繡滿的亮片，金碧輝煌，但一場婚禮過後就慢慢掉光了。

醋溜族

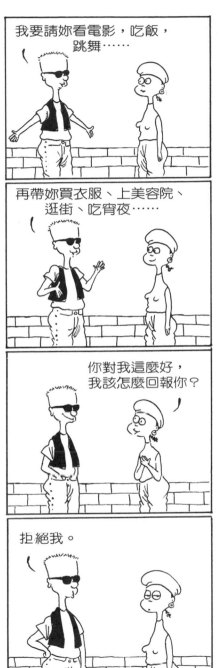

我要請妳看電影，吃飯，跳舞……

再帶妳買衣服、上美容院、逛街、吃宵夜……

你對我這麼好，我該怎麼回報你？

拒絕我。

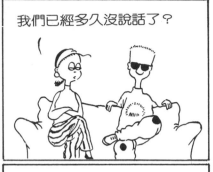

我們已經多久沒說話了？

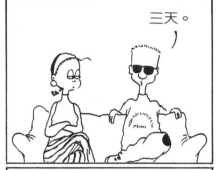

三天。

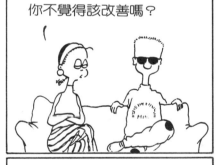

你不覺得該改善嗎？

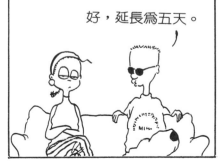

好，延長為五天。

有沒有照我的方法
約小麗出來？

當然有，我拿起電話不等
她開口，就一古腦的
讚美，說完就掛！

結果呢？
小麗赴約了嗎？

她媽媽來赴約了。

如果明天就是世界末日，
妳願不願意今天嫁給我？

當然願意，我不在乎末日
提早一天到來。

法兵溜醋

● 男人最怕的兩件事；女人老以及自己老得不能外遇了。

● 被人追求是女人的天性，使人逃避是她們後天養成的。

● 女人懷疑自己的美，同時也懷疑別的女人的美。

● 女人不是弱者，但她會讓男人變成弱者。

● 男人會被女人摧毀，女人會被電視摧毀。

族溜醋

醋溜兵法

● 女人有剝奪男人自由的自由。

● 女人晚上說夢話，白天就找男人幫她解夢。

● 男人晚上說夢話，女人白天就找他解釋。

● 把珍品說成折扣品，把折扣品說成特價品，把特價品說成贈品，這就是女人。

醋溜族

我要你對我誠實，你愛不愛我？

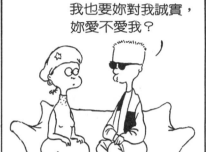

我也要妳對我誠實，妳愛不愛我？

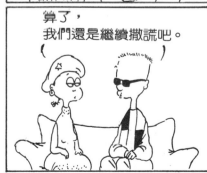

算了，我們還是繼續撒謊吧。

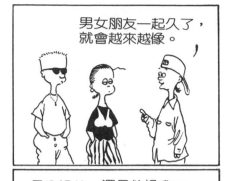

男女朋友一起久了，就會越來越像。

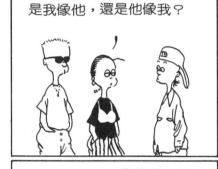

是我像他，還是他像我？

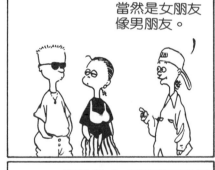

當然是女朋友像男朋友。

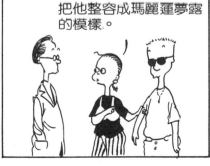

把他整容成瑪麗蓮夢露的模樣。

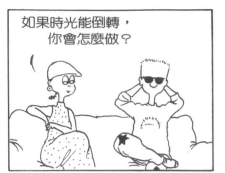

如果時光能倒轉，
你會怎麼做？

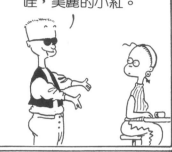

哇，美麗的小紅。

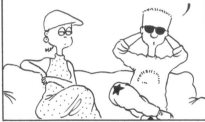

我會在三年前的中秋夜乖乖
待在家裡。

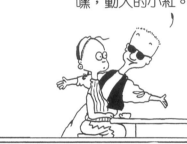

嘿，動人的小紅。

- 大部份的戀情皆是由偽君子和假淑女所構成的。
- 女人不在乎男友是不是能吃苦，只在乎他能不能吃自己將給予他的苦。
- 男人想當家，女人想成家。
- 女人的浪漫建立在男人的浪費上。

為什麼？

為什麼我今天會特別
漂亮？

我們是在那一夜認識的。

我今天的標準
比較低。

族溜醋

醋溜兵法

● 如果男人想當贏家，女人也想當贏家，他們的兒子就想逃家。

● 婚姻就是兩個不相干的人碰在一塊，從此就開始互相干涉。

● 忠實的情人就如同偽善的狗一樣難尋了。

醋溜族

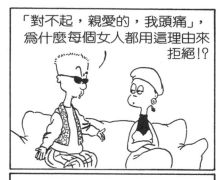

「對不起，親愛的，我頭痛」，為什麼每個女人都用這理由來拒絕!?

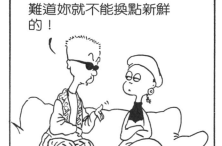

難道妳就不能換點新鮮的！

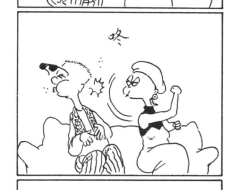

咚

對不起，親愛的，你頭痛。

原諒我。

原諒妳什麼？

咚！

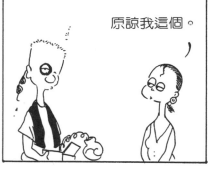

原諒我這個。

其實故事不會停止，
它們只是重複；
其實愛情不會停止，
我們只是等待。
一直要到許多許多年以後的今天，
許多許多年以後的我，
才能明白許多許多年以前的你，
爲什麼有那許多許多的沉默。

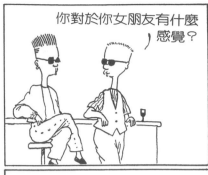

你對於你女朋友有什麼感覺？

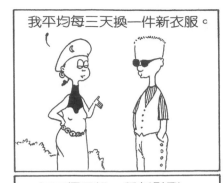

我平均每三天換一件新衣服。

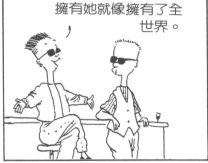

擁有她就像擁有了全世界。

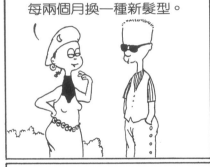

每兩個月換一種新髮型。

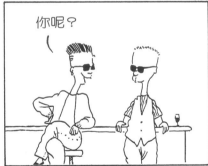

你呢？

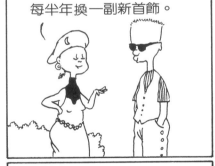

每半年換一副新首飾。

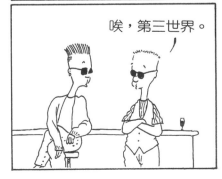

唉，第三世界。

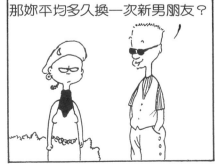

那妳平均多久換一次新男朋友？

法兵溜醋

- 世上有那麼多令人遺憾的事，就是因為選擇單身的人總是碰到選擇婚姻的人。
- 她的聲音：你認為死亡是唯一到天堂的路嗎？他的聲音：不一定，離婚也是一種。
- 未婚者想像愛情像幻夢，已婚者明白愛情是夢幻。

族溜醋

醋溜兵法

● 道義是維持固定情人最重要的因素。
● 流行就像感冒細菌，妳自己就算沒有得到，別人也會傳染給妳。
● 愛情是蜜糖，婚姻則是蛀牙和發胖。
● 聰明的女人想結婚，聰明的男人則否。

醋溜族

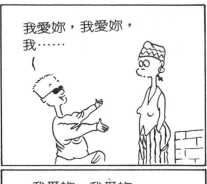

我愛妳，我愛妳，我……

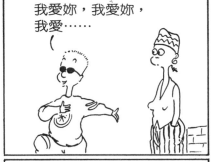

我愛妳，我愛妳，我愛……

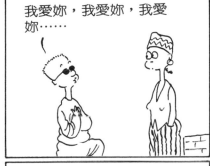

我愛妳，我愛妳，我愛妳……

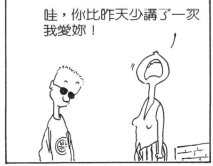

哇，你比昨天少講了一次我愛妳！

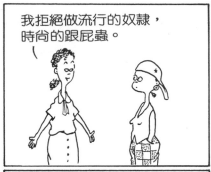

我拒絕做流行的奴隸，時尚的跟屁蟲。

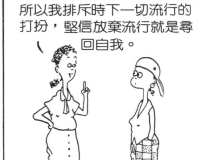

所以我排斥時下一切流行的打扮，堅信放棄流行就是尋回自我。

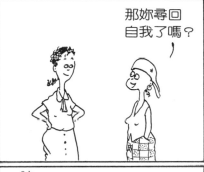

那妳尋回自我了嗎？

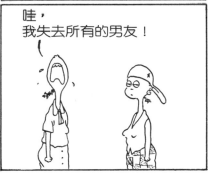

哇，我失去所有的男友！

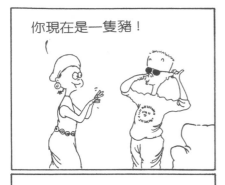

你現在是一隻豬！

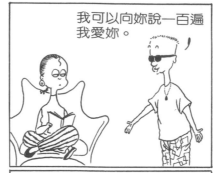

我可以向妳說一百遍我愛妳。

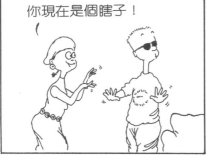

你現在是個瞎子！

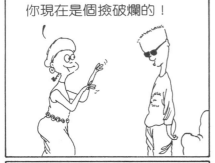

你現在是個撿破爛的！

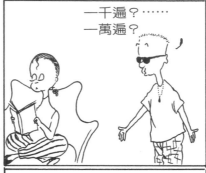

一千遍？……
一萬遍？

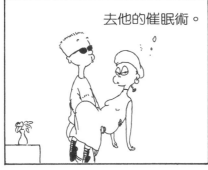

去他的催眠術。

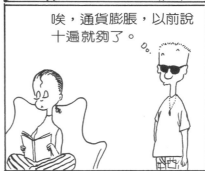

唉，通貨膨脹，以前說十遍就夠了。

法兵溜醋

● 追求情人誰都會追，追不追得到手則屬於另一個範圍。

● 悲觀的女友問：你為什麼這麼貧窮？樂觀的男友答：我只是沒有錢。

● 戀愛中的男人對情人獻上最大的敬意就是：撒完美無缺的謊言。

族溜醋

醋溜兵法

醋溜族

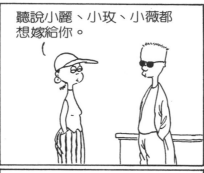

聽說小麗、小玫、小薇都想嫁給你。

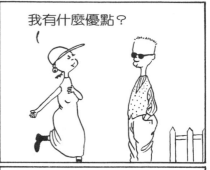

我有什麼優點？

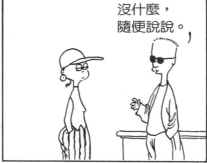

沒什麼，隨便說說。

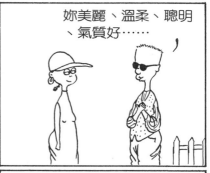

妳美麗、溫柔、聰明、氣質好……

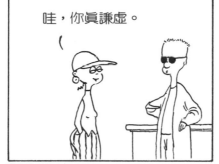

哇，你真謙虛。

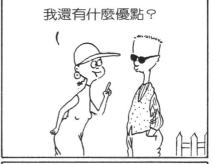

我還有什麼優點？

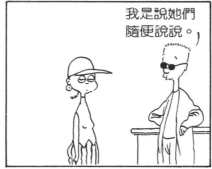

我是說她們隨便說說。

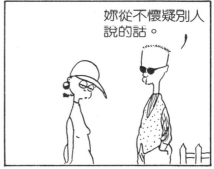

妳從不懷疑別人說的話。

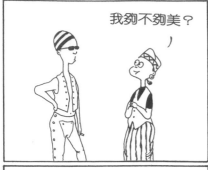

我夠不夠美？

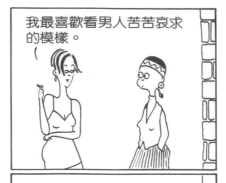

我最喜歡看男人苦苦哀求的模樣。

咚咚

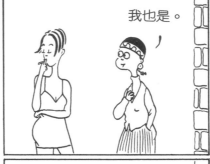

我也是。

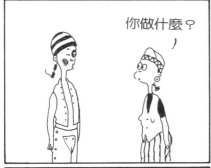

你做什麼？

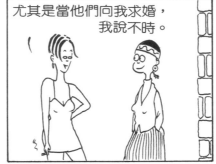

尤其是當他們向我求婚，我說不時。

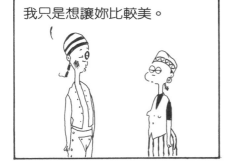

我只是想讓妳比較美。

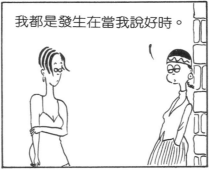

我都是發生在當我說好時。

QI溜醋

●所謂情侶，就是嘴對嘴超過嘴對耳時間的人。
●所謂蜜月期，就是雙方都還以為對方是自己所想的那種人的時候。
●所謂英雄，就是唯有女人够美麗，男人才會變成的那種人。

族溜醋

醋溜IQ

● 所謂丈夫，就是當初滿口「愛」聲，現在滿口「唉」聲的男人。

● 所謂負心漢，就是一個男人真心喜歡一個女人，娶她為妻後，那些落選者對他的一種稱呼。

● 所謂愛情，就是類似於一種監禁你之前的拘票。

醋溜族

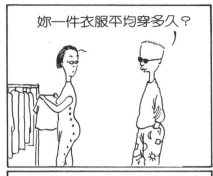

妳一件衣服平均穿多久？

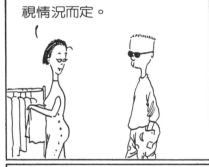

視情況而定。

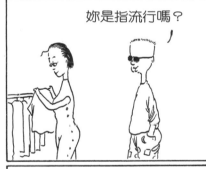

妳是指流行嗎？

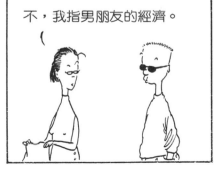

不，我指男朋友的經濟。

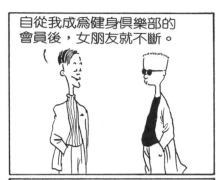

自從我成為健身俱樂部的會員後，女朋友就不斷。

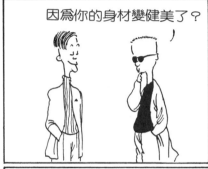

因為你的身材變健美了？

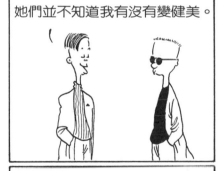

她們並不知道我有沒有變健美。

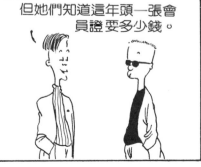

但她們知道這年頭一張會員證要多少錢。

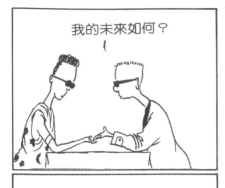

我的未來如何？

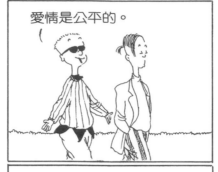

愛情是公平的。

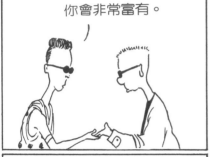

你會非常富有。

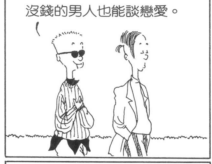

沒錢的男人也能談戀愛。

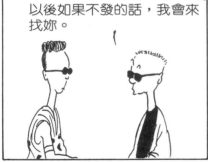

以後如果不發的話，我會來找妳。

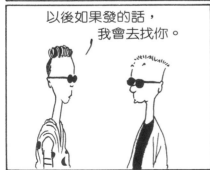

以後如果發的話，我會去找你。

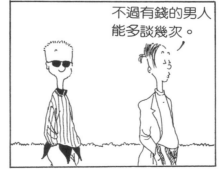

不過有錢的男人能多談幾次。

● 所謂愛情專家，就是把所有戀人都當做白老鼠的那個人。

● 所謂單身女郎，就是還未遇到一個能把自己生活搞亂的人之前，先把自己搞亂的女子。

● 所謂回憶，就是男人結婚後，看著自己老婆，會讓你想起以前女友的東西。

族溜醋

● 所謂謹慎，就是男人帶情人逛街，而該情人不是自己老婆時的一種心態。

● 所謂特權，就是誰被愛的多，就能擁有的一種東西。

● 所謂地位，就是男人在家裡希望得到卻得不到，女人在家裡擁有卻不屑要的東西。

醋溜族

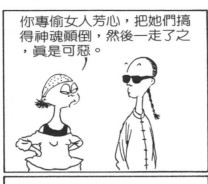

你專偷女人芳心，把她們搞得神魂顛倒，然後一走了之，眞是可惡。

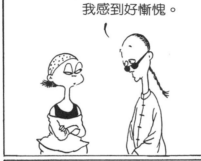

我感到好慚愧。

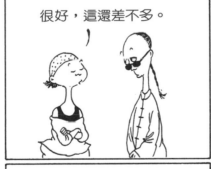

很好，這還差不多。

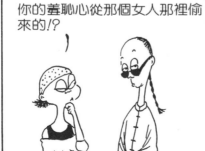

你的羞恥心從那個女人那裡偷來的!?

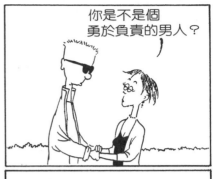

你是不是個勇於負責的男人？

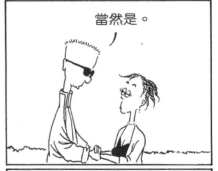

當然是。

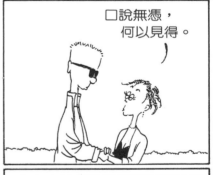

口說無憑，何以見得。

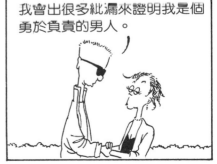

我曾出很多紕漏來證明我是個勇於負責的男人。

男人總是希望
女人十全十美。

唉，我覺得我長得好醜噢。

難道你就不能對我的
要求少一點嗎!?

沒關係，我幫妳化粧。

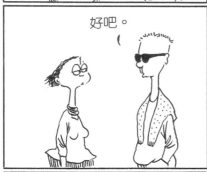

好吧。

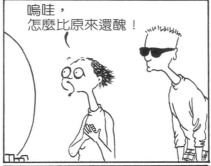

嗚哇，
怎麼比原來還醜！

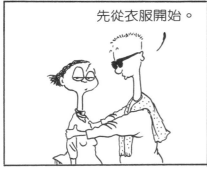

先從衣服開始。

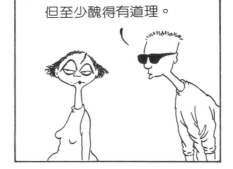

但至少醜得有道理。

QI溜醋

- 所謂陷阱，就是一個大肚子的女人對你頻頻發笑。

- 所謂壞預兆，就是女人聚精會神看著櫥窗服飾時，你腦海中浮現出的東西。

- 所謂戀愛史，就是老實人沒有，而花花公子懶得想的東西。

族溜醋

醋溜IQ

所謂戰爭，就是和婚姻劃上等號的東西。

所謂必需品，就是老公必需要買給老婆的物品。

所謂異教徒，就是不肯跟女友秉持同樣購物信念的人。

所謂安全顧慮，就是男人隱藏他的錢包，女人隱藏她的身材。

醋溜族

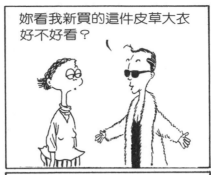

妳看我新買的這件皮草大衣好不好看？

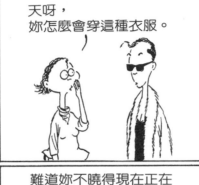

天呀，
妳怎麼會穿這種衣服。

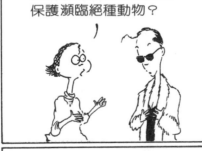

難道妳不曉得現在正在保護瀕臨絕種動物？

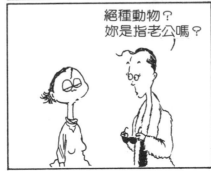

絕種動物？
妳是指老公嗎？

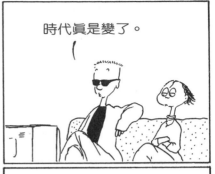

時代真是變了。

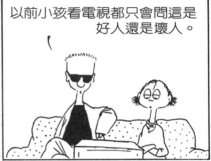

以前小孩看電視都只會問這是好人還是壞人。

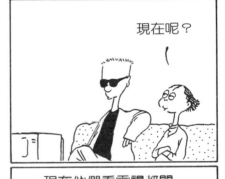

現在呢？

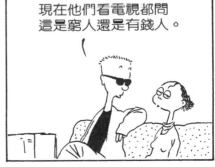

現在他們看電視都問
這是窮人還是有錢人。

97

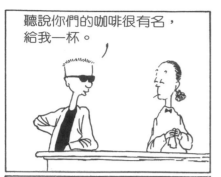

聽說你們的咖啡很有名，
給我一杯。

先生，這麼晚了，您會
睡不著覺的。

放心，
咖啡對我起不了作用。

我是指咖啡錢。

你怎麼了？

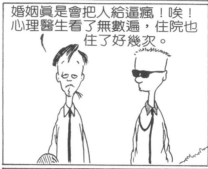

婚姻真是會把人給逼瘋！唉！
心理醫生看了無數遍，住院也
住了好幾次。

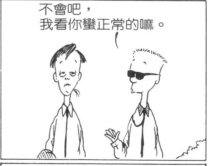

不會吧，
我看你蠻正常的嘛。

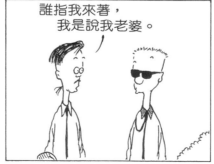

誰指我來著，
我是說我老婆。

● 所謂獨裁，就是在你自己的國家不一定感受得到，但回到家裡卻能感受到的東西。
● 所謂協商，就是如果讓老公出門喝酒，老婆就能出外購物。
● 所謂沈默，就是政治家的睿智，老公的本能。

族溜醋

醋溜IQ

醋溜族

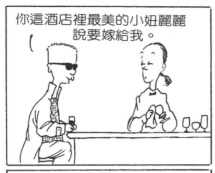

你這酒店裡最美的小姐麗麗說要嫁給我。

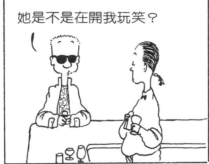

她是不是在開我玩笑？

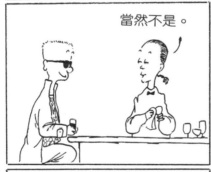

當然不是。

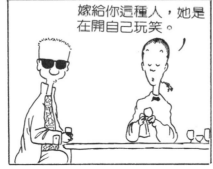

嫁給你這種人，她是在開自己玩笑。

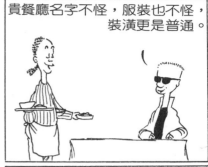

貴餐廳名字不怪，服裝也不怪，裝潢更是普通。

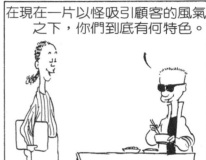

在現在一片以怪吸引顧客的風氣之下，你們到底有何特色。

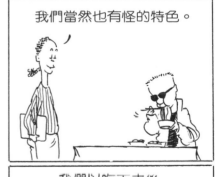

我們當然也有怪的特色。

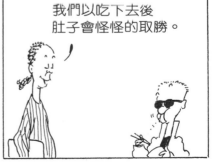

我們以吃下去後肚子會怪怪的取勝。

妳再這樣亂吃下去，遲早變大胖子。

妳再這樣亂搞下去，遲早會大肚子。

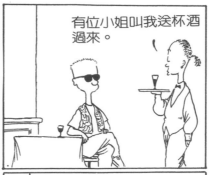

有位小姐叫我送杯酒過來。

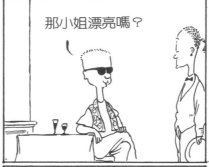

那小姐漂亮嗎？

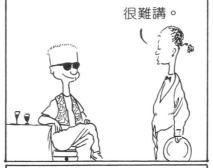

很難講。

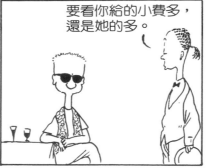

要看你給的小費多，還是她的多。

QI溜醋

● 所謂禮物，就是當男人想不出新情話時的代用品。

● 所謂驚奇，就是老公看到帳單及卸了妝的老婆時會產生的一種心理反應。

● 所謂宣傳，就是當你擁有一個國色天香的女友時就會做的事。

族溜醋

100

所謂離婚率，就是讓女人擔心，男人開心的東西。

所謂天使，就是你熱戀中的情人或是死去的老婆。

所謂過去式，就是男朋友看中另一個女人的那一瞬間的妳。

所謂時髦，就是會掏空男友口袋的一種東西。

醋溜族

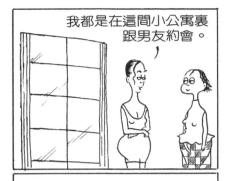

我都是在這間小公寓裏跟男友約會。

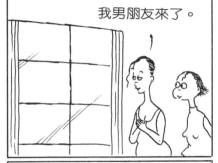

我男朋友來了。

鏘！

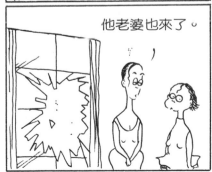

他老婆也來了。

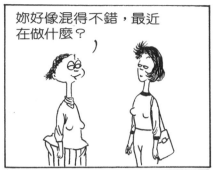

妳好像混得不錯，最近在做什麼？

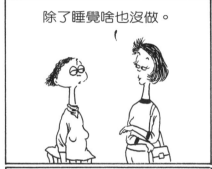

除了睡覺啥也沒做。

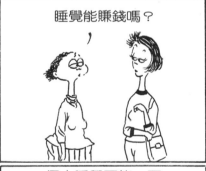

睡覺能賺錢嗎？

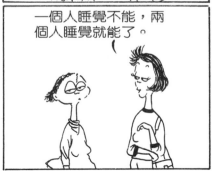

一個人睡覺不能，兩個人睡覺就能了。

我六個朋友裡有三個離婚，
結婚對女人而言真不可靠。

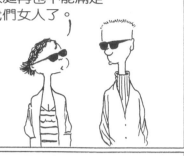

家庭再也不能滿足
我們女人了。

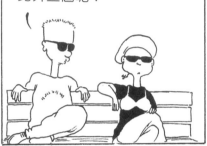

另外三個呢？

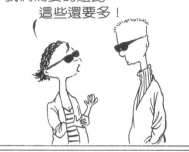

我們需要的遠比
這些還要多！

她們不肯。

其實男人也是，
家庭根本滿足不了我們！

離婚對男人而言也不可靠。

這混帳東西，
我談的是事業，
他談的是外遇。

● 所謂創作力，就是每次你晚歸時，腦袋瓜裏會出現的東西。

● 所謂想像力，就是當你深夜未歸時，老婆腦袋瓜裡會出現的東西。

● 所謂廣告，就是在不久的將來會讓妳破費的東西。

族溜醋

● 所謂忽視，就是當妳不够漂亮時，男人就會給妳的一種東西。

● 所謂未來，就是跟妳男朋友現在所告訴妳的完全不一樣的東西。

● 所謂判斷力，就是女人一看櫥窗就會喪失的東西。

醋溜族

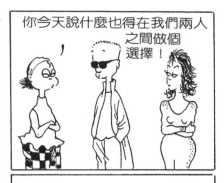

你今天說什麼也得在我們兩人之間做個選擇！

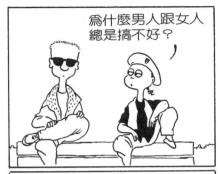

爲什麼男人跟女人總是搞不好？

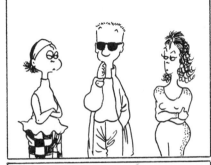

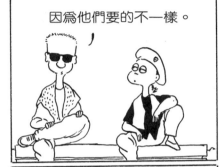

因爲他們要的不一樣。

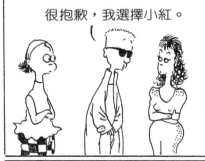

很抱歉，我選擇小紅。

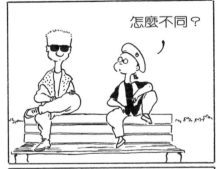

怎麼不同？

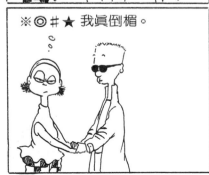

※◎♯★ 我眞倒楣。

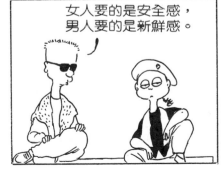

女人要的是安全感，男人要的是新鮮感。

老兄，花一百元就吹給你聽。

如果別人花錢你就不吹的話你早就發財了。

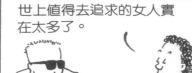

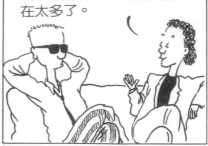

世上值得去追求的女人實在太多了。

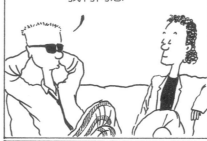

我有同感。

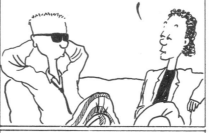

那你為什麼還整天窩在家裡？

因為要躲避的女人比值得追求的女人還要多。

Q1溜醋

● 所謂死亡，就是指那些心臟停止或結束單身的人。

● 所謂親密戰友，就是當你在情婦家時，告訴你老婆你在他家的那個人。

● 所謂領導權，就是男人半輩子拿不到，女人一結婚就拿到的東西。

族溜醋

● 所謂成本計算，就是只要一涉及購物，女人就會消失而男人就會產生的一種東西。

● 所謂醜聞，就是只要妳夠醜，就絕不會發生的事。

● 所謂沒面子，就是女朋友只要和別人的互相一比較，你就會出現的東西。

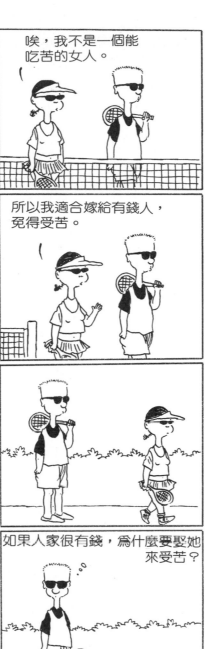

唉，我不是一個能吃苦的女人。

所以我適合嫁給有錢人，免得受苦。

如果人家很有錢，為什麼要娶她來受苦？

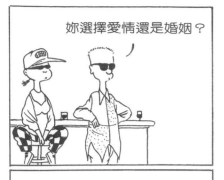

妳選擇愛情還是婚姻？

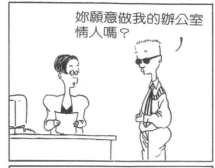

妳願意做我的辦公室情人嗎？

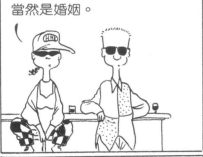

當然是婚姻。

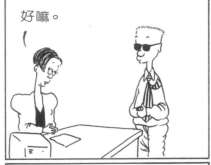

好嘛。

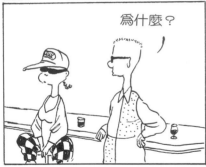

為什麼？

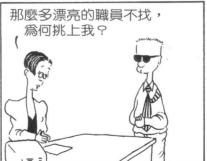

那麼多漂亮的職員不找，為何挑上我？

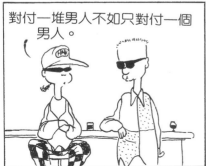

對付一堆男人不如只對付一個男人。

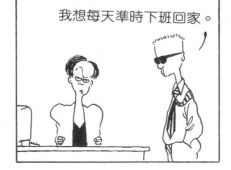

我想每天準時下班回家。

QI溜醋

- 所謂浪漫，就是男人把它跟浪費劃上等號的那個字。

- 所謂增稅，就是除了國稅局想出的花樣外，老婆也能做出的事情。

- 所謂衰老恐懼症，就是女人一想到年齡，男人一想到性能力就會產生的東西。

族溜醋

●所謂教育，就是除了老師外，老婆也要給你的一種東西。

●所謂複印機，就是一個唯命是從的丈夫。

●所謂法官，就是手持法槌的男人或手持鍋鏟的女人。

●所謂衣櫥的衣服時出現的字眼。

●所謂落後，是當男人看著自己的業績數字時，女人看著自己自己的。

醋溜族

拜託幫我把拉鍊拉一拉。

嘿，往上拉還是往下拉？

想結婚還是不想？

往上拉。

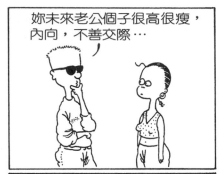

妳未來老公個子很高很瘦，內向，不善交際…

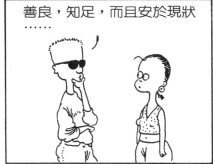

善良，知足，而且安於現狀……

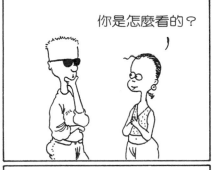

你是怎麼看的？

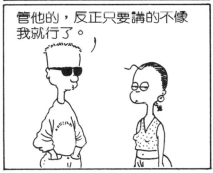

管他的，反正只要講的不像我就行了。

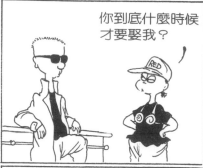

你到底什麼時候才要娶我？

得視美國大選結果及非洲飢荒程度，還有臭氧層擴大，熱帶雨林流失狀況而定。

這些跟結婚有啥關係!?

沒關係，但我想既然要找理由，為什麼不挑個有想像力一點的。

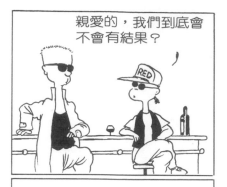

親愛的，我們到底會不會有結果？

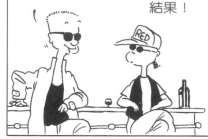

哈，妳別瘋想了，鬼才會有結果！

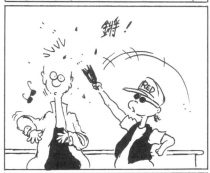

鏘！

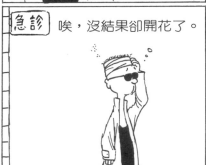

急診　唉，沒結果卻開花了。

QI溜醋

● 所謂理由，就是夜歸的老公為了填平一個洞、而必須再挖的另一個洞。

● 所謂通貨膨脹，就是僅次於你老婆身材發福速度的一種現象。

● 所謂暢銷，就是對一再結婚的女人的形容詞。

族溜醋

108

● 所謂報紙，就是老公用來遮蔽和老婆眼光對視的一種工具。
● 所謂贏家，就是結婚典禮上「新郎不是我」的那個人。
● 所謂消費，就是活絡社會經濟，滿足老婆慾望，然後苦了自己的一種行為。

醋溜族

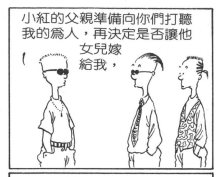

小紅的父親準備向你們打聽我的為人，再決定是否讓他女兒嫁給我，

這件事有關我一生的幸福，希望你們能多多幫忙。

沒問題，我們一定說你好話。

不，我要你們說我壞話。

待會兒帶妳見我父母。

什麼！待會兒？

我什麼都沒準備，他們怎麼可能接納我！？

接納？我只是想嚇嚇他們別老是催我結婚。

我恨你！

咱們的事情，你到底有什麼打算？

我恨你！

老實說，我的生命裡不需要女人插一腳！

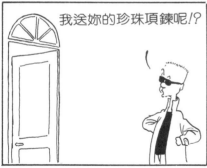

我送妳的珍珠項鍊呢!?

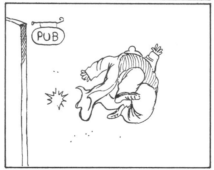

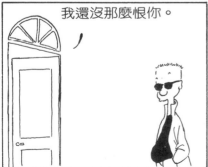

我還沒那麼恨你。

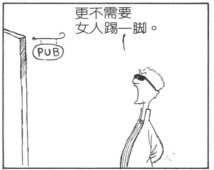

更不需要女人踢一腳。

QI溜醋

● 所謂小費，就是讓你賠了裡子賺到面子的一種東西。

● 所謂新聞，就是老公從電視上得來、而老婆從菜市場得來的那種東西。

● 所謂強盜，就是當私房錢不見時，老公對老婆的一種稱呼。

族溜醋

●所謂身歷其境雙聲道，就是你老婆的那張嘴。

●所謂幸福，就是一方犧牲另一方的幸福後所能得到的一種東西。

●所謂輪迴，就是不論你結多少次婚，其結果都是一樣的一種哲理。

醋溜族

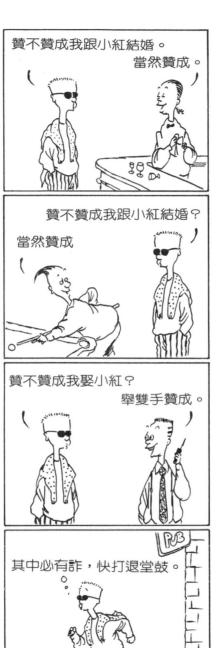

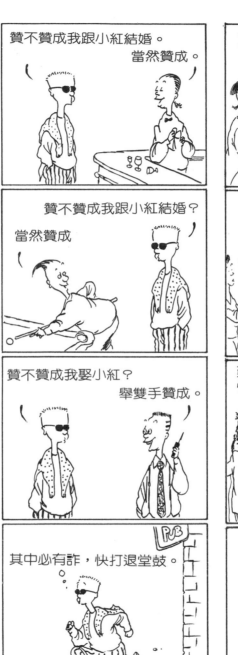

贊不贊成我跟小紅結婚。
　　　　當然贊成。

贊不贊成我跟小紅結婚？
當然贊成

贊不贊成我娶小紅？
　　　舉雙手贊成。

其中必有詐，快打退堂鼓。

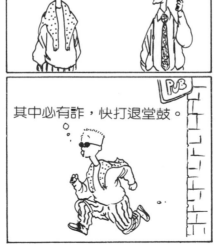

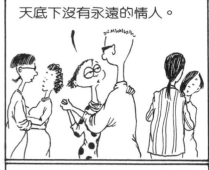

天底下沒有永遠的情人。

如果我們不結婚，就遲早會分手。

難道我們結婚，就能做永遠的情人？

至少能做永遠的仇人。

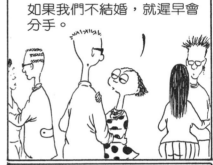

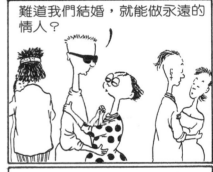

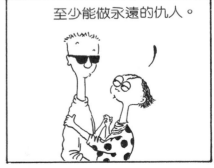

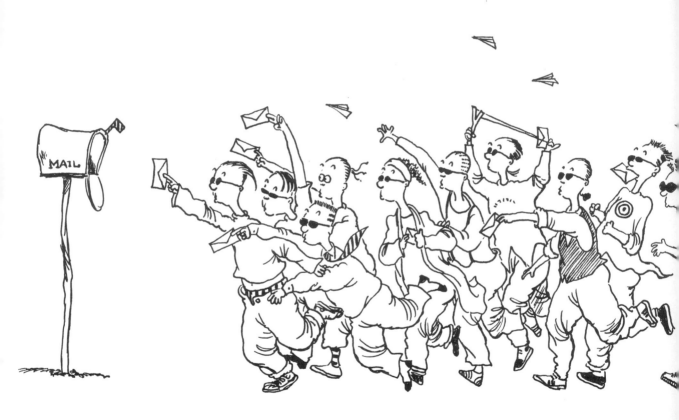

朱德庸作品集 21

醋溜族 3

作　　者—朱德庸
編輯顧問—馮曼倫
美術創意—陳泰裕
主　　編—林怡君
編　　輯—蕭名芸
董 事 長
發 行 人—孫思照
總 經 理—莫昭平
總 編 輯—林馨琴
出 版 者—時報文化出版企業股份有限公司
108台北市和平西路三段二四〇號五樓
發行專線—(〇二)二三〇六—六八四二
讀者服務專線—〇八〇〇—二三一—七〇五・(〇二)二三〇四—七一〇三
讀者服務傳眞—(〇二)二三〇四—六八五八
郵撥—一九三四四七二四時報文化出版公司
信箱—台北郵政七九～九九信箱
時報悅讀網—http://www.readingtimes.com.tw
電子郵件信箱—comics@readingtimes.com.tw
法律顧問—理律法律事務所　陳長文律師、李念祖律師
印　　刷—詠豐印刷有限公司
初版一刷—一九九五年一月二十日
初版五刷—二〇〇二年九月一日（累計印量五四五〇〇本）
二版一刷—二〇〇六年十二月四日（累計印量五九五〇〇本）
定　　價—新台幣一六〇元

◎行政院新聞局局版北市業字第八〇號
版權所有・翻印必究
（本書如有缺頁、破損、倒裝，請寄回更換）

ISBN-13：978-957-13-4577-2
ISBN-10：957-13-4577-6
Printed in Taiwan

國家圖書館出版品預行編目資料

醋溜族3 / 朱德庸作. — 初版. — 臺
北市：時報文化，2006[民95]
　面；　公分一（朱德庸作品集）21

ISBN 957-13-4577-6(平裝)

947.41　　　　　　　　　95022570